# 影视剧本创作教程

郭海燕 编著

复旦大学出版社

# 目　　录

绪论 …………………………………………………………… 1

第一章　剧情 ………………………………………………… 3
　第一节　故事的戏剧性前提 ……………………………… 3
　第二节　主人公的戏剧性需求 …………………………… 11
　第三节　发展戏剧冲突的方式 …………………………… 16
　第四节　剧本的组成部分 ………………………………… 22

第二章　情节 ………………………………………………… 28
　第一节　情节的定义和内涵 ……………………………… 28
　第二节　36种剧情模式及其例证 ………………………… 34
　第三节　人物戏剧性行动（抉择）对剧情的影响 ……… 82
　第四节　"桥段"的安排 …………………………………… 98
　第五节　戏剧情节的类型与性质 ………………………… 101

## 第三章 人物 ……………………………………… 105
### 第一节 主角及其他功能角色 ……………………… 105
### 第二节 原型人物 …………………………………… 122

## 第四章 对白 ……………………………………… 139
### 第一节 对白的性质与功能 ………………………… 139
### 第二节 对白的有效性 ……………………………… 142
### 第三节 对白的锤炼与设计 ………………………… 147

## 第五章 结构与节奏 ……………………………… 150
### 第一节 影视剧的结构与节奏 ……………………… 150
### 第二节 英雄目标段落的设计 ……………………… 154

**主要参考文献** ……………………………………… 164

# 绪　　论

当前，人们对电影、电视剧的需求日益增加，优秀的戏剧影视作品往往能让观众沉浸其中，并有所感悟。那么，影视编剧如何创作出一个好的剧本，如何讲述一个生动的故事呢？本书作为一本影视剧本创作方面的教材，以剧情、情节、人物、对白、结构等方面为切入点，详解了编剧在剧本创作各环节中应着重学习的内容。

具体而言，故事的核心是戏剧冲突。在我们的生活中，当赌注出现时，戏剧也就出现了——戏剧就是冲突。这是有关一个人与另一个人发生冲突的问题。然而，这还不仅是敌对的问题，戏剧中还有会给主角的生活带来明显改变的冲突，并将改变主角及其所处的环境。角色其实是人类本质的隐喻：性格（角色）是命运，而其本质是关系。本质上而言，将角色最强大的欲望放大就是戏剧冲突。人们被故事吸引，不仅因为它们反映了生活，也因为它们由内而外地点亮了生活。

电影、电视剧故事的核心就是主人公从幼稚到成熟的情感之旅。每一位主人公的故事都是一段观众与其同行的旅程。影视编剧的目标就是为一个陷入困境的主人公从头到尾地设计一段引人

入胜、意味深长的旅程——这段旅程指引观众发现一些普遍的人类真理,并体验强烈的情感洗礼。优秀的影视剧会通过充满魅力的主人公及其破解看似无解的难题的过程来牢牢抓住观众的注意力。每一部电影和电视剧都会为观众带来一些生活启示。在这一过程中,主人公的自我提升将成为呈献给观众的富含深意的礼物。

因此,影视编剧要善于将人物典型化。如同写作,如果读者本身对一个无家可归之人的故事感兴趣,但作者实际想写的是一本冒险小说,那么当读者看完故事后,便会关注其中那些无家可归的人。因为作者写得太生动了,读者太认同人物了。而影视编剧让观众认同与喜爱作品中的人物,就是典型化。

作品主人公的某段旅程往往体现为主人公的需求与对手的需求之间的激烈冲突。在这个过程中,主人公要克服与他人的问题,以认清真正的自我。逐渐发现人性本质的过程就是主人公的内心之旅——从身份到本质(人与人的关系)的转变,或者从一开始戴着自我保护面具的躲闪状态到最后卸下假面,感情上变得坦诚并生活充实。可以说,每一个故事的实质都是人们为了捍卫珍贵的理想而行动的神话故事。

随着影视行业的发展,国内外影视作品的题材日益丰富,常见的有家庭伦理、爱情故事、青春成长、体育竞技、科学幻想等;在此基础之上,又形成了影视作品的诸多类型,如动作片、犯罪片、历史片、冒险片、喜剧片、科幻片、神怪片、公路片等。上述各类题材的故事虽然看上去五花八门,却都遵循一定的创作规律,编剧学习并掌握这些规律和技巧,方能创作出优秀的影视作品。

# 第一章 剧 情

电影、电视剧的核心是戏剧,戏剧是对"人的行动的摹仿",所以影视剧始终要表现人、描绘人。作品的画面如何,调子是否流畅,明星是否有流量,如果没有生动的剧情作基础,便都不是决定影视剧生命的东西。以电影来说,它一定是以生动的剧情作为基础,不能反映人心的电影决不能反映人生的深意。由于电影是不同时空的镜头组接,各种镜头的功能多样,使得电影比小说能更深刻地描绘人物心理。这就要求编剧充分挖掘电影纵向深入的表现能力。纵向深入,就是冲向戏剧的核心。电影语言是直接面对人物心灵对话的,将所有这些内容结合为一个整体的是故事。影视剧尤其是电影,是在视觉层面讲述故事。

## 第一节 故事的戏剧性前提

编写一个故事的时候,编剧心中一定要明确剧本的戏剧性前提。

## 一、人物、冲突和结论

戏剧性前提指预先猜想或需要证明的命题,是讨论的基础,会经陈述或演绎继而发展成结论。故事的前提是一种形式逻辑中的"大前提",即基于经验的一种人生状况,人物的发展是由前提决定的。戏剧性前提必须以所有人都能理解的语言表述出来,并且符合编剧的本意。一个完善的戏剧性前提包括人物、冲突和结论。例如,莎士比亚剧作《李尔王》的前提是"盲信导致毁灭";电影《寄生虫》的前提是不可以随意逾越阶层界限,边界意识十分重要;电影《疯狂动物城》的前提是表面上的弱者在大众的追捧下一样会作恶。整部作品就是在论证戏剧性前提,而人物性格正是由这些前提决定的。

更完整地说,前提包括谁是主要角色,谁是对手,他们为什么对抗,这场冲突的结果会带来什么改变,为什么主角必须采取行动来达成这个改变等。例如,前提"无止境的仇恨导致报复、死亡与毁灭,勇于牺牲的爱将带来新生与荣耀";"自大与虚伪将带来绝望与毫无意义的生命,真诚地将自我交托给他人最终会收获希望与更好的生活"。

没有前提,编剧将很难发展戏剧。例如,"贫穷、忽视等因素将推动少年犯罪"就是一种前提,随后可以寻找一个地点设计戏剧发展。编剧可以构思的前提有很多,但只能选一个最满意的。比如,"社会是否应当对贫穷负责"是一个拓展原有前提的次级前提。但是,如果编剧选择了"贫穷不一定就导致犯罪"这个前提,它便成了真理,并且这一原则将支配所有前提,如罪犯的前提、法律的前提。

例如，法国小说家莫泊桑《项链》的女主人公感到屈辱比死亡更可怕，由于贪慕虚荣、死要面子、爱幻想的固有品质，她把自己变成了苦工，所以该剧的前提是"逃避现实终遭报应"。又如，法国戏剧家莫里哀《伪君子》的前提是"害人者必害己"，一个人以假装圣洁的方式吸引那些单纯、轻信他人的人陷入自己的圈套。但是，故事中的主人公显然看不到这些陷阱，戏不收场，观众就不能得知剧中人是否成功。因此，若没有前提，编剧便无法了解自己笔下的人物。

影视剧的观众往往认同的是主人公，所以没有足够意志力的人是没法成为主人公的；主人公如果是坏人，也要具有让观众移情的成分。

不同的主人公在对待同样的社会状况时，个体间的微小差异和迥异的心理发展都会影响观众的反应。生理状态能够完全地影响人的理智，甚至会达到特定生理状态下产生的念头攸关生死的程度。同时，所有的感情都会产生生理上的效果。因此，一个人拼命反对某样东西都有其生理和社会基础。心理是生理、社会两个维度的产物，后两者相互作用，便使人物产生了不同的志向、脾性、态度和情结，具体包括：道德标准、个人追求、志向等；性格是暴躁、随和或悲观、乐观；对生活的态度是逆来顺受或桀骜不驯、自甘堕落；情结涉及痴迷、拘谨或多疑、恐惧等。

编剧在编排剧情时，要对人物进行明晰的界定和阐释，比如，当说某人是个坏人时，要体现出他的不可靠、不讲信用，即展现一个说谎者、一个盗贼、一个骗子、一个强奸犯、一个杀人犯等形象。

戏剧性前提应包括冲突的实质。比如，韩国剧集《鱿鱼游戏》

的主题指向生存竞争。但是,在编写剧本时也有编剧会将主题指向主人公找回自己的财产与做人的权利,如对女儿抚养权的争夺。这都是一个主人公外在寻索的目标,即剧中冲突的实质,或称戏剧性需求。

如果给出一个戏剧性前提,即"按照自己的想法希望别人发达的人,结果落入被怨恨的泥潭",接下来的情节发展与编排可以参考"英雄目标段落"的剧情发展模式。同时,还必须有一个契机,即"激励事件",让观众感知到主人公必须解决的失衡状态问题,如动画片《疯狂动物城》里的兔子警察走向必须破案(外在寻索目标)的过程。对此,编导必须交代清楚。

一部剧作的主题相当重要,它是编剧在作品中想要表达的内容,是故事的戏剧性前提。每一部影视剧有一个特定的中心思想,它附着在具有突出的性格特征的主人公身上,并通过主人公的成长,在情节冲突中体现出来。所谓对手,就是阻止主人公达成目标的力量。主人公必须通过反抗对手和自己的恐惧实现内心所想。

作品的轴心围绕着主题,所以一部作品的主题必须是明确的。因此,编剧要明确自己故事的主题,并依此来考虑情节。电影的主题首先是关于故事所讲述的事件或人物的。在主题的引领下,编剧要关注许多方面,如怎样刻画人物个性,如何安排故事情节,如何计划故事的主线和副线,如何制造冲突、危机与高潮,并带领观众到达故事的结局,只有这样才能写出有骨有肉的剧本。

不过,主题不只是一个观念,如果要以"同情""爱"这种单纯的观念作为主题,就要有更加明确的方向,如正义常常战胜邪恶。举例而言,电影《美丽心灵》的主题就相当明确,即把自己的幸福寄托

在别人身上只会前功尽弃,鼓起勇气承担起自己的责任,才会带来真正的幸福。此外,主题不同于"目的",不能强行发挥宣传的功能,枯燥、直白地宣传政治思想、宗教理念、惩恶扬善等意图都会导致剧本"变味儿"。

从理论上讲,创作剧本的准备工作涉及如下四个阶段:第一阶段是决定主题,第二阶段是根据主题寻找素材,第三阶段是根据素材整理故事,第四阶段是把故事调整为情节。但是,编剧实际上并不一定都要遵循这个顺序,因为在编剧的创作意识中,主题、素材和故事往往会融为一体,彼此难以区分的情况比较常见。

主题的具体性表现为通过什么样的生活材料,经过怎样的艺术加工、创造,体现为何种思想。其中,"什么样的生活材料"和艺术加工、创造的对象就是题材。题材必须是新鲜的,首要是发现人物生活方式的新意,平庸的题材很难支撑一个好的剧本。

在被构思为一个故事之前,题材并不具有固定的形态,它可以源自社会事件的一部分、日常生活中的一个场景、旅行中的见闻或小说、戏剧中的一段,甚至当我们看到一行诗、一个路边发传单的人时,也可能由此想到些什么。这种情况通常被称为动机,动机也有发展为创作题材的可能性。

选择题材时,考验的是编剧是否具有犀利的观察人生的眼睛。俄罗斯著名剧作家契诃夫的遗稿中有一部《1891—1904 年备忘录》,其中有如下片段:

(1) 一名男子在车祸中失去了一只脚,他担心失去的脚上穿的鞋子里藏着的 21 卢布。

(2) 有人给爷爷送了鱼。如果爷爷吃了鱼,没中鱼的毒,还活得好好的,那么全家人就可以放心吃鱼了。

(3) 小官吏看了成绩单,发现儿子所有学科都得了五分,于是把儿子打了一顿。但是后来他知道了五分是满分,于是又把儿子打了一顿,这次是为自己的愚蠢生气。

(4) 丈夫和妻子都喜欢家中来客人,因为只有客人来的时候他们才不会吵架。

日本剧作家夏目漱石也有类似的备忘录:

(1) 人们站了起来,走廊上传来一个女人的声音,"他们是我的随从",那大概是在英国生活过九年的夫人的声音。

(2) 一个小职员在出差之前来到一个小旅馆,和女老板说不想找风尘女子,想要找一个一般人家的妇女。女老板说可以,然后给他看照片,他在里面发现了自己妻子的照片。老板说,这个人只接受在某一个日期到某一个日期之间的生意。他在心里算了一下,正是自己出差的时间。

(3) 盲人按摩师说,等他有了钱,就要去东京,找艺伎来唱曲子。按摩完了,他要回去的时候,我跟他说,楼梯那很危险啊,能行吗。他说没事。我又叮嘱了一次,他健步如飞地下了楼梯。

(4) 住在京都的人非常想念东京,坐立不安,于是散步到京都的火车站,看看从东京来的火车和坐在车里的人。

当然,电影剧本的题材不管源自哪里,首要条件都是要看它适

不适合被改编成电影。有时编剧的一个想法便会成为创作的动机。例如,日本战败后,战争的本质暴露,很多日本青年在虚无中感到彷徨。但是,这种情况不会一直持续,他们的灵魂一旦开始复活,就会意识到,他们自己就是民众的公敌,他们可以重新成为掌握权势的人。编剧这样的想法已经不仅是一个动机,而是明显带有对人生和社会的批判,充分表明了自己的创作方向。在这种情况下,主题就成立了。

此外,有些编导合一的影视剧可以被视为作家作品。作家作品严格地聚焦一个观念,即一个能够点燃其激情的主题,一个他毕生可以不断创新的主题。例如,日本著名导演沟口健二的电影具有单刀直入、开门见山的风格,总是一针见血地揭示戏剧的精彩部分。他将赤裸裸地按其本能活着的妇女描绘得很精彩,他不会将目光放在现代妇女和知识分子妇女身上。他也喜欢描写在社会上一败涂地的女人,并将她们的美丽呈现出来。沟口健二经常说"人就是金钱",因为人们的生活与金钱息息相关。他最优秀的作品都是以金钱为核心的,一切爱情和情色都是由金钱而生。

总结而言,主题的表现方法可以归纳为下列五种方式:(1)用对白表达主题,即在剧中安排一个角色(也可以是剧中的主要人物),在紧要关头代表编剧发言,点明主题;(2)用人物表达主题;(3)用情节表达主题;(4)用结局表达主题;(5)用影像表达主题。

主题应该从作品提供的情节和场景中自然而然地流露,它潜藏在人物关系、叙事过程、修辞方式及情节之内,使观众在不知不觉中受到影响。主题应具有开放性,即同一个作品可能有一个中

心主题，另外还有数个次主题，相互配合，使作品更有层次和深度。

新闻的六要素是人物、时间、地点、事件、原因、结果。在建立一个故事的时候，编剧也可以参考新闻的六要素。但要完成一个故事，编剧首先要寻找适合这个故事的各种素材，其次要把这些素材按照主题进行调整，调动其中可产生联结的因果关系，并将它们放在逻辑线中。

罗伯特·麦基在《故事：材质、结构、风格和银幕剧作的原理》（以下简称《故事》）一书中用"主控思想"（controlling idea）来指代主题。他认为，主控思想（价值和原因）是故事意义的最纯粹的形式，是变化的方式和原因，因为"正义必将战胜邪恶"是不够的，还要加上原因，如是由于主人公的智力还是其勇敢。编剧的价值观会塑造出角色的自我观念，其中的主控思想又是一种可以让观众带入其生活的人生观。价值观就是塑造人们生活的意念和主张，必须融入角色的个人形象。这些价值观会让主角在遭遇挑战时发现内心需求，继而改变自我观念，最终实现成长。

## 二、冲突双方的对立统一（保证冲突不断进行）

一部编排得很好的戏，一方面，敌我双方的势力往往是对立统一（unity of opposites）的。这种统一性一旦被打破，戏剧便只能以某一人物的某种显著特征的消亡而收场。其后，这种双方的角力从一种形态、质地和成分转化成另一种，继续发挥作用。

另一方面，恰当的动机建立起对立之间的统一，使人物紧密地联系在一起。这种关系只有在一方或双方体力被耗尽或一方被击败时才能解开。

例如，诺兰《蝙蝠侠》三部曲中的主人公蝙蝠侠的动机是战胜黑暗势力，即社会的混乱失序，这就与混乱的代言者产生了不可调和的冲突。换言之，对手有着与主角截然不同的自我观念。两种力量在内在和周遭的矛盾创造了一系列决定和一个根本冲突，并且相应地迫使主人公进入新的决定和新的冲突。一个人物通过解决冲突得以彰显，而冲突来自决定，决定又源自编剧的戏剧性前提。人物的这些决定互为因果，环环相扣，推动戏剧走向高潮和结局。

好的戏剧发展都是从一端到另一端，因为对戏剧性前提的证明指示着人物的发展。捕捉人物心理发展的最高点是极其重要的，这也是吸引观众看下去的重要内容。

## 第二节　主人公的戏剧性需求

### 一、创设针对主要人物的情势

戏剧性需求（dramatic need）是剧中主要人物在剧本演进过程中想要得到或体现成就的东西，可以用一到两个句子表达出来，并且能够用对白中的一句台词或人物的动作来表现。首先，要明确主角所要获取的外部目标，这个外部目标必须得到观众的认同。举例来说，美国电影《雨人》中，汤姆·克鲁斯主演的查理的外部目标是得到金钱，以拯救自己的事业。但是，他在选择得到金钱的方法时，选择了绑架自己患有孤独症的哥哥并勒索赎金的方式。在

这个基础上，观众会认为查理的外部目标虽不值得赞扬，却也对他表示一定程度的理解。

其次，观众必须感觉到主角所受的威胁。这种威胁不一定是性命攸关的，可以是主角对当下的生活或世界的运行感到不满，或是主角对正义观念的认知受到威胁。换言之，编剧必须在观众认同主角的情况下，使主角的外部目标与观众有所关联，即让观众认同、移情于主角所处的情境。

在设计主角外部目标时，编剧可以参考美国著名社会心理学家马斯洛的基本需求层次理论（hierarchical theory of needs）：生理上的需求，指食物、水、住所、性、健康；安全上的需求，指安全、稳定、秩序、保护，以及远离恐惧和危险的自由；社交上的需求，指爱情、接受、归属感；尊重上的需求，指尊重、名誉、自尊、地位；自我实现的需求，指创造力、自我表现、个人成就等。

首先，编剧要明确电影、电视剧这类媒体对情绪的倚重，尤其是恐惧，可以快速地抓住观众的注意力。在自我实现的需求方面，相关的影视剧多表现主人公对周遭大环境的贡献，或性格正直、追求自我等个人特质。例如，在诺兰导演的《蝙蝠侠》三部曲中，主人公的外部目标就是将自己奉献给人类文明，斯皮尔伯格导演的《辛德勒的名单》的男主人公的使命则是全力营救他人的生命。

其次，当说到观众会意识到主角的戏剧性需求时，对编剧来说，就是你创作的故事满足了观众的某种心理需求，吸引了他们的注意力。因此，戏剧性需求与观众的情绪密切相关。编剧要问自己：我的故事中的最主要情绪是什么？如果观众愿意设身处地地设想主角是怎样解决这个难题的，编剧的设计效果就达到了。

## 第一章 剧 情

如果编剧知道人物的戏剧性需求,对白的作用就被弱化了,因为演员总是能调整台词,使它更为奏效。具体而言,戏剧性前提包含人物、冲突和结局,而且冲突通常是由对手引起的(由主人公的戏剧性需求决定),所以体现为人物面临的情势(situation)。

例如,在《王子复仇记》中,主人公哈姆雷特的戏剧性需求可以表述为"哈姆雷特杀国王叔叔为父亲报仇"。据此,剧作家创设了一系列针对主要人物的情势:

(1)哈姆雷特遇到了一个自称是他被谋杀了的父亲的灵魂。灵魂告诉他,造成这一切的罪魁祸首,其实就是他的叔叔,现在的国王克劳迪厄斯。(核心问题:哈姆雷特会杀了国王吗?)

(2)哈姆雷特为了能光明正大地复仇,雇了一些演员当着国王的面表演了那次谋杀。这使克劳迪厄斯发觉,是时候对付这个王子了。(核心问题:哈姆雷特会杀了国王吗?)

(3)克劳迪厄斯的内心感到了一丝愧疚,哈姆雷特准备复仇。(核心问题:哈姆雷特会杀了国王吗?)

又如,美国影片《闻香识女人》,它围绕高中生男主人公的戏剧性需求"帮助这位军官面对和处理现实生活中的种种不便"创设了一系列针对主要人物的情势:

(1)为了筹钱上学,一名学生接受了一份照顾一位盲人退伍军官的工作。(核心问题:这名学生能帮助这位军官面对和处理现实生活中的问题吗?)

(2) 这名学生跟着盲人军官开始了一次在大城市中的疯狂旅程。(核心问题:这名学生能帮助这位军官面对和处理现实生活中的问题吗?)

(3) 这次疯狂的举动使学生在学校里遇到了麻烦,这促使军官决定帮助他。(核心问题:这名学生能帮助这位军官面对和处理现实生活中的问题吗?)

当编剧明确了主人公的主要戏剧性需求后,就可以针对此需求设计障碍,呈现戏剧冲突,创造曲折动人的情节。冲突的不断升级可以表现为场景的转换、幕间的反转、情节的高潮与结局。编剧设计好情势之后,还要想方设法地让它们合理,补充一些新的人物关系是一个很好的方法。

例如,在英剧《唐顿庄园》第三季中,庄园面临破产威胁。其中,第三集便在对话中提示女管家的病情,虽然尚无检查结果,却吸引观众想要继续往下看——因为女管家的情势是她得的可能是致命疾病;第二男仆让他的竞争对手误以为第一女仆要离开而争取该位置,结果引起猜疑和第一女仆的反击——因为第一女仆面临的情势是被陷害;第二女仆去丈夫前妻家里,并得到消息,即她的丈夫杀了自己的发妻——第二女仆的情势是丈夫被陷害坐牢的冤情得不到伸张;私通他人的女仆在贫困面前放弃了让私生子去爷爷家,而且不愿再做女工,有想做妓女的打算——她的情势是如何养活私生子;等等。这些层出的情势体现出许多隐情和人物内心的挣扎,无不吸引着观众继续观看下去。

在长篇剧集中,为了让剧情冲突更为激烈并逐步升级,编剧要

在剧情中设置一个又一个需要人物去解决的难题,即各个主要人物都要面临自己的"激励事件",从而引导出各主要人物的戏剧性需求。

## 二、凸显主人公的心理冲突

一个好的影视剧本要凸显人物主观的、心理的甚至潜意识的行动根源。编剧要使人物展现出其个人观点和个人态度。个体的观点是具有主观性的,人们看待世界的观点决定了其经验世界;态度则是一种行为方式与意见体现,是通过理性思考作出的个人判断。上述两者常常会影响主人公的心理冲突,并决定他与对手的互动呈现为何种情况。

例如,在1984版的电视剧《上海滩》中,女主人公冯程程认为父亲冯敬尧的恶行是环境造成的,私下里看他很可怜,所以到外地读书的心理原因是想见他又怕见到他。男主人公许文强的心理冲突主要体现为与所爱之人的父亲间的冲突。在剧中,编剧借看相师的嘴点明了这一点,即冯敬尧的事业很成功,但许文强将更胜一筹。同时,许文强的心理冲突也由一个介入的第三方关系点明:在男配约二人吃饭时,女主被男主气得离席,但忘记拿大衣,男主细心地要男配送去;男配却说满大街追女人太难看,自己才不去。

这里便体现出了男主与男配不同的性格与态度。前者心思细腻,但对女主的爱却相当隐忍,后者性格直率、有话直说,于是就产生了不同的心理冲突,二者也有了相当明显的对比。

编剧从人物入手是一个不错的、稳妥的起始点。具体而言,可以抓住创意,并从提取出的故事线索中提炼出情节元素和人物元

素。编剧可以在日常生活中把任何想法和念头直接随意地畅写在纸上，并对这个想法进行自由的联想，对故事和人物进行细节填充。完成了这一步之后，编剧就可以将复杂的想法简化为开端、中段和结尾三个独立段落，着手打磨每个段落，并将开端概括为几个简短的句子，明确说明人物及其身上发生了什么事情。与上述过程同理，编剧之后可以再将每个段落缩减为一到两个句子，用来确定该情节中发生了什么事情，以及它是怎样影响人物的。

## 第三节　发展戏剧冲突的方式

编剧在展开戏剧冲突时要明确具体的人物、地点、结构和人物的行为，这些构成故事的叙事线和人物的行动线。作为影视编剧，对于人物经历的事件和"事变"的把握是一种学习，即发现事物之间的相互联系。当编剧在创作一个影视剧本时，主要便是描述正在发生的事情，通常是以一种现在时态写作的。因此，观众看到的就是摄像机镜头所见，是对发生在戏剧性结构内的情境的一种描绘。

### 一、着重描绘有趣味性的场景

若要形成戏剧的紧凑感和弹性，编剧要把握好结构，即依靠场景的设计，将一个个镜头环环相扣。影视剧本最重要的便是它的形式，失去了形式也就没有了它自身。建筑设计大师贝聿铭说过，形式从属于结构，结构不从属于形式。电影剧本就是结构，而结构

## 第一章 剧 情

就是形式。首先,"结构"具有将东西集合在一起的意思,可以指建构某些东西,如一座房子或堤坝,或将某些东西集结在一起;其次,结构是整体与各个部分之间的关系。

可以这么说,结构就是从角色的人生故事中选取某些事件,编写成有意义的场景段落,引发观众的特定情绪,并呈现某种特定的人生观点。从更深层的意义上来说,"事件"就是改变。这些行为的变化通过一个个的节拍形塑了场景及其转变。剧情就是编剧对各种事件的选择及对事件排列时序的规划。

在剧本结构中,在人物安排中,在台词中,编剧都要使故事情节有曲折、起伏,并尽可能地创造有趣味性的场景。每一个场景都应该具有推动故事发展、增加戏剧张力、补充人物信息的作用;每一个独立场景还要联系并对应戏剧性前提的某一方面,否则影片的表现力度就会有所削弱。编剧编写剧本就是在与观众博弈,要让他们始终好奇"接下来会发生什么",使他们不停地思考自己不知道的事情、需要去发现的事情和他们关心的事情。电影是在银幕上戏剧化地诠释我们的现实生活,彰显艺术形式的多种可能性。

编剧要设计的不仅是情节和角色,还要为它们创造出实际存在的环境和精神上的特殊情境,然后将故事定位于合乎逻辑的体系之中。每个场景都是从人物的动作、语言开始,使观众好奇:这些人是谁?他们在做什么?我为什么要在意?一段时间后,观众会更投入:她是要吻他吗?她会给他下毒吗?她知道遗嘱丢失的事吗?他们知道祖母的尸体还在楼上的房间里吗?接下来又会发生什么呢?这些发问也能很好地指导编剧。

除了确保场景的趣味性,还要使每个场景尽可能短些,同时设

法增加一些冲突。当然，要想有冲突，就必须先有产生冲突的双方。如果观众已经猜到了故事接下来将发生什么，便会觉得索然无味了。因此，编剧应充分调动观众的投入度和积极性，让他们享受观影的乐趣。

此外，趣味性还体现在角色及其冲突之上。通常而言，主角与主要反派人物的设定就是让两类角色所追求的东西相斥，然后让他们开始探索，为了得到"想要"的东西而首先必须得到"需要"的东西。编剧要清晰地知道只有一个人能得到那个"想要"的东西，而且如果一个成功了，另一个就失败了。

主角通常要做的第一件事情，就是制定达成外部目标的策略，搜集相关资源和装备，并整合一切对实现外部目标有所帮助的力量。这个准备时期要足够戏剧化，因为对主角来说，这个过程须具有深远的影响效果。例如，在诺兰的《蝙蝠侠》三部曲中，蝙蝠侠"想要"的是和谐的、有秩序的社会，而他"需要"的就是己方的团队，以解决对手带来的种种问题。

当然，用小的变动也可以写出优秀的戏剧情节来，但其中不能缺少尖锐的冲突。在剧本中，每一个大的变动都包含许多小的变动。假设这个大变动是由爱生恨，那么其中的小变动可以是从宽容到偏狭，从热爱变成冷漠甚至恼怒。剧本里可以出现两个相似的人，但他们在脾性、人物观念和说话方式上一定要有不同之处，否则便没有冲突，也就没有戏剧性了。

冲突的缺乏会导致人物发展的缺失，所以编剧在设计每个场景时都要自问：人物尤其是主人公在这个场景里将作何反应？现在他们的感觉如何？每个场景都准确地反映了人物此时此刻对正

在发生的事情的感受吗？这些深入的思考可以帮助编剧写出更有深度、更合逻辑、更真实的剧本。

在故事的发展进程中，每一个升级的冲突都应在那些彼此敌对的特定势力间得到预示，所有包含在更大、更主要的冲突里的小冲突也应在全剧的前提中有所明确。通过这些过渡或者冲突，人物将获得或慢或快的发展，形象变得更加立体、饱满。整体而言，每个场景应该与争论有关，即人物必须体现出与他人的冲突、与世界的冲突、与自我的冲突。

编剧可以思考下面这些内容，以明确各个场景是否设计有持续发展的冲突：

(1) 场景意图和初始方向，即故事将是关于什么的，它将导致何种冲突；

(2) 冲突：意见分歧、摩擦；

(3) 呈示：情节向前发展所需的信息；

(4) 人物刻画：通过画面和对白揭示人物；

(5) 反转和高潮：A 赢或 B 赢，或者出现新的外力；

(6) 跟进与桥出：下一个场景与什么有关。

对电影而言，剧本整体工作的一大部分是故事设计，而这其中的一大部分工作则是创造最后一幕的高潮。一个剧本前面部分的一切场景、人物、对白和描写都是为了最后一幕的高潮，这是能否让观众感到满足的决定性时刻。

## 二、危机是故事结构中的重要组成部分

电影故事一般是三幕结构,有五个部分。其中,危机是五部分结构中的第三部分。它指主人公必须作出一个决定,或者采取此一行动,或者采取彼一行动,为赢得自己的欲望对象作出最后的努力。危机中的决定可以使观众对主人公的深层性格、对其人性的终极表达、故事的最重要价值、主人公的意志力等有一个最深刻的认识,所以危机决定必须是一个有意而为之的静态时刻。

我们可以从"危机"这一重要部分来思考编剧如何发展冲突。在波兰导演基耶斯洛夫斯基的电影《十诫》中,令观众惊愕的危机反转正是由故事大前提和主人公性格决定的。《十诫》之十的主题为"切不可贪恋别人的财物",讲述兄弟二人在父亲死后得到珍贵邮票而发大财的高兴之余,剧情出现反转,弟弟发现集齐的一套邮票具有更高的市场价值。哥哥起初不信,但弟弟的录音表明他所言非虚。二人此时的金钱欲望极为强烈,为了看管邮票的藏地,就听朋友的话买了狼狗看家护院。贪心不足,两人还要凑齐父亲另一套价值更高的邮票,换邮票的人却拒绝他们的出价,提出为他生病的女儿换肾作为交换。哥哥为了得到更多钱而去做手术,将自己的肾换给了邮票商的女儿。剧情在此处出现反转,原来被狼狗看护的宝贵邮票全部被盗,而兄弟两人被锁在了浴室——到头来,哥哥失去了一个肾,却只换到一张票据。邮票失窃后,警察来家中调查,发现房间失窃的主要原因在于警铃断线了,而这恰恰是弟弟无意间剪断的。

从故事更大的背景设定看,两兄弟的父亲是个犹太人,他为他

的高贵热情（集邮的爱好）牺牲了一切：他的家人、他的前程，甚至他的情感。他生前拥有如此巨大的一笔财富，但临死前都不与儿子们交代一下，因为他认为自己的孩子不适合成为这些邮票的拥有者。父亲收藏的邮票得到了同行们的欣赏和赞扬，但到了这两个对邮票一无所知的儿子手中，这些邮票就只是纸。因此，当老头的儿子想倒卖他留下的邮票时，他的朋友（珍邮交易所的经理）就狠狠地教训了这两个小子一顿。这个经理没期望他们两人能理解收藏的价值，但希望他们从尊重父亲的角度来尊重这些珍贵的邮票。在故事中，两个儿子因为贪恋财物屈服于自己的欲望对象，落得个一场空的结局。

## 三、明确冲突的性质

所谓冲突，就是主角与对手各有各的决定，彼此不相容。例如，在短片《百花深处》中，新的发展趋势下的旧屋拆迁与个体为保存家庭记忆之间就形成了强烈冲突。系列剧的冲突往往是固定的，如在福尔摩斯探案系列的剧集中，表现为侦探要找到犯罪真相与罪犯藏匿犯罪痕迹之间的冲突。后面这种冲突基本只是外在的、人际上的冲突，一般不涉及人物内心的冲突，也没有与社会机构、社会环境或自然环境的冲突。

主人公实现目标的过程中必定会与对手产生冲突。冲突的来源有三个：

(1) 强大的对手——他应看似不可战胜；
(2) 主人公无比渴望实现自己的目标——他对获得胜利的渴

望超越一切；

（3）危机重重——赌注完全是字面上或隐喻的生死危机。

社会层面的戏剧冲突往往是由于政治、文化等维度的观念非常坚固，以至于主角根本无法对抗。社会层面的戏剧冲突通常也需要一个具体化的对手，以代表这一群体的价值观念。

具有颠覆性的主人公一般会与社会的某些机构产生冲突，甚至会发展为与社会环境或自然环境的冲突。因此，不同于一般主人公，颠覆型主人公特征还体现在他所承担的终极风险上。

举例而言，莱昂纳多·迪卡普里奥自从出演了《泰坦尼克号》的男主之后，他其他影片的男主人公原型也都定位为"创新英雄"的身份，如《飞行家》《荒野猎人》等，其中的主人公都是与社会机构或社会环境产生戏剧冲突的颠覆型主人公。

## 第四节　剧本的组成部分

在写作时，编剧要熟悉剧本的组成部分，包括场景、节拍、序列、幕等。

第一，一个理想的场景应该展现一个故事事件，没有不包含故事转折的场景。如果一个场景从始至终没有给故事的价值带来丝毫的变化，那它就不是必要的。场景并非真实的一个地点或简单的布景，而是按照故事价值的变化程度来划分的一个虚拟整体。因此，一个场景可以有很多地点，如书房、卧室、街道、电梯间等。

第二,节拍是场景中的一系列行为。这些行为之间应当有明显的区别或变化(但变化程度没有场景强烈),可以体现冲突力度由弱到强的递增趋势。最重要的节拍就是场景中故事价值的转折点。

第三,序列是一系列场景,一般数量为2—5个。序列帮助每个场景的冲击力呈现递增趋势,并在最后达到顶峰。

第四,幕是一系列序列,通常最后一幕为高潮场景(情绪顶峰),导致故事在价值方面产生重大的、不可逆转的转折,其冲击力比所有前面设置的序列或场景更加强烈。同时,这个高潮场景也是整个故事的高潮。

总结而言,一个场景、一个节拍、一个序列、一幕都包含故事事件及其细节,最终构成一个巨大的主事件。场景之间、节拍之间、序列之间、幕之间的冲击力应该都是递增的,无论是几个场景组成的段落,还是某一个场景,都由开始、发展、结局三部分构成。

影视剧本最重要的是第一场戏和最后一场戏。这两场戏负责告诉观众剧中的主人公想要的东西是什么,以及最终是否得到了那个他起初想要的东西。

当前,影视剧市场提供的产品数量与类型都比较充裕。从观众的角度思考,他们关注的一般是电影的开头,或者是快进到电影的三分之一左右,看看有没有显示戏剧冲突的信息;如果是电视剧集,观众一般是先看第一集能否吸引自己,否则就不会想继续往下看了。在美国的影视行业,电视剧的第一集叫"pilot",意思是"试播集",即如果没有引发观众的兴趣(通常以收视率来衡量),该剧就不再继续编写、制作与播映了。美国著名导演昆汀·塔伦蒂诺

的电影《低俗小说》里扮演黑社会老大情人的乌玛·瑟曼,就曾做过这种"pilot"的女主角。在使用流媒体平台的今天,依靠大数据算法可以准确地捕捉并分析影视剧观众的喜好,分类相当精细。

一般而言,影视作品的开场戏最好要出人意料,因为观众是怀着一种寻找新鲜感的想法打开电视或走进电影院的。因此,影视剧本的编剧也应当关注到观众的这一动机。

以美剧《豪斯医生》的开场为例。在第一季第一集的开头,幼儿园的一名女老师突然晕倒在课堂上,随后被送往医院。在医院,主治医生小组的成员对他的"老板"豪斯医生(男主)说,这名女老师是他的表妹。不过,后面观众就会知道小组成员撒了谎,其实这位病人并不是他的亲戚,这样说只是为了请豪斯医生诊治这个病人。同时,观众还看到豪斯医生与医院的院长"讨价还价":院长说,"你不出门诊我就辞退你";豪斯医生说,"你不能辞退我,我是终身职位";院长接着说,"虽然你是终身职位,但你不按照本院医生规则工作,我还是可以辞退你"。

这样的开头对观众而言是很有吸引力的,因为观众想弄明白:医生治病救人天经地义,豪斯医生为什么这么特殊?背后有什么隐情呢?

这部剧属于剧集类型中的行业剧,重点是展现医疗行业人员的专业技能、医患关系、同事关系等。《豪斯医生》的第一集就展示了医生对病人病情的种种推理和经验诊断,治疗团队成员之间有切磋、合作甚至冲突。观众在过程中感到了趣味,因此被吸引着继续看下去。

相比来说,有些剧集的首集就显得拖沓,戏剧冲突展现得不明

显,只能依靠题材的新颖度逐渐走向第二集,慢慢吸引观众的注意力。例如,美剧《西部世界》第一季的第一集迟迟没有将关键冲突展开,一直吸引着观众的好奇心。

相比于电视剧,电影的成败更取决于终场戏。如果终场戏是鲜明、出色的,就能够使观众回味终场之前的人物性格、感情脉络、影片结构。在这一过程中,影片就得到了极大的升华,其所宣扬的主要价值也得到了彰显。

一个剧本的结局当然是由编剧预先决定好的,不过要合乎逻辑地达成某个结局,不可能一蹴而就。编剧必须在写剧本的过程中将一切不能到达某一确切结局的可能的歧途都切断,最后只留下一条可能的发展路径,使故事不得不趋于预定的结局。反过来思考一下,假如其中还有一条别的发展路径,那么编剧就要反思,故事发展过程中的纠葛是否尚未完全展开。脚本的结束意味着一切可以引起纠葛的原因都已完全消散,假如还留有一点空间,就说明剧本的结束缺乏力量。

经典影视编剧教科书《故事》的作者罗伯特·麦基在书中指出结局有三种可能的用途。第一种,给次情节在主情节的高潮之后一个达到高潮的机会。第二种,展示高潮效果的影响,展示次要人物的生活发生了怎样的变化。第三种,制造戏剧中"帷幕徐徐落下"的效果。

美剧《绝命毒师》结束在第五季(共 62 集),成就了一部经典。它的结束可谓恰到好处,因为如果仅仅为了高人气而继续强撑,就不会有现在的高评价,甚至有可能走向"烂尾"。

《绝命毒师》讲述了美国新墨西哥州的高中化学老师沃尔特·

怀特的故事。他是家中的唯一经济来源,大半辈子都安分守己,兢兢业业,却在50岁生日之际突然得知自己已是肺癌晚期,这个噩耗使得他原本就不顺遂的人生更加荒凉。为了能给家人留下一笔丰厚的遗产,他利用自己所学,不惜走上了违法制毒的道路。因此,在《绝命毒师》第五季的最后一集,沃尔特展开了与敌手的终极对决。在这里,观众已经不再关注沃尔特的生死,因为如果不是战斗,疾病也势必会夺去他的生命,重要的是,他是否达成了自己起初的愿望——为家人留下巨额财富。

对此,《绝命毒师》的编剧讲述了自己的心得:

在格蕾琴和埃利奥特家中发生的那个结局对编剧们和我来说都是最难攻克的。在前一集,索尔·古德曼为沃尔特分析,即沃尔特不可能把数以百万计的财产留给家人。他说:"你绝无可能在警察的眼皮底下留下这笔钱。就算你成功地给了家人,警察也会查出来,而且他们会没收这笔钱,因为它是毒资。就算奇迹出现,你成功瞒过警察,你的家人也不会要,因为这笔钱是你的,而且他们恨你,尤其是你的儿子!所以这绝无可能。"我们在编剧室里一直感慨:"老天啊,索尔在这笔钱上的观点是对的!没有讽刺的意思。沃尔特无法得偿所愿了。"格蕾琴和埃利奥特的方案在结构上是本集最重要的一环。沃尔特诓骗了格雷琴和埃利奥特,并恐吓他们把这笔钱捐给自己家人,这样钱就能逃过缉毒局的监察。同时,这笔钱作为慷慨的、慈善的捐助,而非沃尔特留下的赃款,就会被斯凯勒和小沃尔特接受。他做到了在离开人世后使他家有足够的钱维持生计,这也是他在第一集中唯一想做的一件事。所以,他的任

务完成了。制毒和实验室是他在世上的最爱,他不关心是否被抓,因为他知道自己时日无多。①

### 思考题

1. 试描写一对夫妻渐行渐远的两个戏剧性动作。

2. 试描写女主人公在两个年轻有为且高大帅气的追求者之间作出抉择时的两个戏剧性动作。

3. 试描写中年男主人公遇到事业瓶颈期时内心状态的一个戏剧性动作。

4. 试写一个小故事,将自己代入主角的位置,思考生活空间中你认为有价值的物体有哪些。同时,思考你在故事中的对手为何人,各自的价值观念有何不同,以及观念的对立之处是什么。

---

① 参见《为什么〈绝命毒师〉结局收视率可以破1 000万?》,2015年1月1日,个人图书馆,http://www.360doc.com/content/15/0101/18/14106735_437362550.shtml,最后浏览日期:2023年10月13日。引用时文字有所修改。

# 第二章 情 节

## 第一节 情节的定义和内涵

正如英国小说理论家福斯特在《小说面面观》里所说,故事是对一系列按时序排列的事件的叙述。情节同样是对各种事件的叙述,不过却将重点放在因果关系上。举例而言,"国王死了,后来王后也死了"是一个故事,而"国王死了,王后死于心碎"就是一个情节了。"王后死了,后来发现是由于悲痛",这就体现出情节中的神秘因素。故事注重发展,而情节会追问"为何如此"。此外,情节重视在事件(事变)安排上的因果关系,情节制造者希望获取观众的注意力,希望引起他们的震惊和惊讶等情绪。

故事讲述者的权力与能力在于让观众(或读者)想知道"接下来会发生什么",从而让观众产生对讲故事者的钦佩并成为其故事产品的粉丝。《一千零一夜》里"山鲁佐德式"[①]的故事呼唤着人类

---

① 山鲁佐德是阿拉伯民间故事集《天方夜谭》(又名《一千零一夜》)里宰相的女儿。她用讲述故事的方法吸引国王,每次讲到最精彩处恰好天明,着迷的国王渴望听完故事,便不忍杀她,允许她继续讲,而她的故事一讲就是一千零一夜。

最原始的好奇心。

好的编剧需要了解故事与观众的关系：一方面，悬念将好奇和关心合二为一，好奇并不是关于事实，而是关于结果；另一方面，有悬念的故事的结局可以是情绪上扬的，也可以是低落的，甚至可以是反讽的。在层层悬念中，观众和人物获知了同样的信息；在戏剧反讽中，观众比人物知道得更多；在某种编剧营造的神秘情况下，观众知道的比人物要少。

具体来说，影视剧特有的曲折发展进程体现在情节的安排上。

## 一、情节是对事变的安排

按照亚里士多德在《诗学》里的说法，影视剧的情节就是编剧对人的行动的摹仿及对行动的安排。简而言之，情节是对事变的安排。据此来看，影视剧本必须是有头有尾的，并通过行动中的人物围绕着故事展开。具体来说，影视作品的长度要以能容纳可表现人物从败逆之境转入顺达之境（或顺序相反）的一系列可以按照某种原则依次组织起来的事件为宜。

成功的影视作品便围绕着主要人物的某种巨大转变展开。例如，电影《美国往事》中有两名男主角（他们过的其实是两种二元对立却又彼此依存的人生）：一个人从街头混混一步步成长为黑社会头目，然后通过掩盖自己的过往，改名换姓，成为显达的政客；另一个人也成长为黑社会头目，但始终做自己的老板，因不愿受人掌控，从而与另一个男主分道扬镳。在前者从显达的政客位置上跌入谷底面临与帮派火拼的时候，整个故事走向尾声。

灰姑娘的故事也是典型的展现人物从败逆之境转入顺达之境

的范例。恶毒的继母和两个姐姐经常欺负灰姑娘,有一天,城里的王子举行舞会,邀请全城的女孩出席。在仙女的帮助下,灰姑娘参加了舞会,但她不能在城堡逗留到午夜十二点,因为那之后,魔法便会自动解除。王子在舞会上被灰姑娘深深吸引,并借由灰姑娘午夜慌乱离开时遗留下的水晶鞋找到了她。最终,灰姑娘离开了继母的家,与王子过上了幸福的生活。

## 二、情节一般按照三幕式结构编排

有这样一个说法,即三幕式的戏剧结构与古希腊时期的辩论有关。比如,亚里士多德提出一个论点,然后柏拉图会提出一个相反的观点,辩论结束后便会形成一个综合的观点。故事的第一幕往往便这样展开:编剧设定好一些基础,即发起了一场辩论,确定了主角。一般而言,第一幕便会出现"失衡力量",可以是一个人物,也可以是一个事件,如一场自然灾害。失衡力量在第一幕就打破了某种平衡或主人公平静的现状,通常还会导致激励事件的发生。第二幕一般比第一幕更长,大概相当于第一幕的两倍时长(也是第三幕的两倍时长),因为第二幕是"辩论"发生的主要部分。编剧讨论一个论点时会花费很多时间,其中发生的很多人物冲突和碰撞就是剧本第二幕的全部内容。在第二幕中,主人公、对立角色会试图修复失衡力量在第一幕打破的平衡,而到第三幕时,失衡力量就会被制服或镇压。在电视剧中,失衡力量通常是病人、受害者或一直受怀疑的人。在故事设计上,编剧要保证失衡力量一直是故事开始、发展和结局的中心。第三幕的开端往往是对危机的回应,其发展部分将会形成一个高潮。影视剧本的故事一定会有一

个关于结局的场景,即对新建立的世界的短暂一瞥。

在遵循三幕式结构的同时,开端、发展和结局的脉络也贯穿于整个故事,并且剧本的每一幕中都有开端、发展和结局,其中还涉及特定的感情伏笔,使观众产生一种有始有终的连续感。

## 三、情节的组成部分

亚里士多德在《诗学》中就讨论过情节的"曲折"特征,他认为在情节的组成部分里,突转、发现与苦难三个成分相当重要。虽然是针对悲剧故事的结构,但亚里士多德的总结对整个剧本的创作都有借鉴作用。

具体而言,突转指行动的发展从一个方向转至相反的方向;发现指从不知到知的转变,如置身于顺达之境或败逆之境中的人物认识到好友原来是自己的仇人。与情节即行动关系最密切的是突转,因为它能引发人们的怜悯或恐惧情绪。

亚里士多德推崇《俄狄浦斯王》里的突转与发现,两者常相伴出现,即人与命运的冲突。俄狄浦斯的父亲忒拜国国王因为受到"会被自己儿子杀死"的诅咒,在儿子幼时便把他扔到了荒山。俄狄浦斯幸运地被一个牧羊人救起,被送给了邻国没有子嗣的国王。俄狄浦斯长大后听闻自己长大后会弑父娶母的神谕后,决定远走他乡永不再回来。然而,俄狄浦斯却与父亲在路上相遇,还发生了打斗,最终杀死了老国王。不久之后,聪慧过人的俄狄浦斯在忒拜国揭开了狮身人面女妖斯芬克斯的谜底,解了全城之危,按习俗娶了王后,也就是自己的亲生母亲。俄狄浦斯在位 16 年,与王后生育两男两女,但悲剧降临了,他统治的国家不断遭遇瘟疫和灾难。

按照神示，要想解除忒拜国的灾难，俄狄浦斯必须找到杀害老国王的凶手。于是，俄狄浦斯开始了千方百计的追查，结果发现要找的凶手竟是自己。最终，震惊不已的王后自杀身亡，俄狄浦斯也刺瞎自己的双眼，离开忒拜国浪迹天涯。这个古希腊故事中的突转与发现层层联系在一起，最终展示了一个悲剧的苦难结局。

发现一般会引导出一系列新的认知（信息）。亚里士多德在《诗学》中总结，发现的类型一般有以下五种：第一种是由标记引起的发现，第二种是任意安排的发现，第三种是通过回忆引起的发现，第四种是通过推断引出的发现，第五种是复合的、由观众的错误推断引起的发现。在发现的所有类型中，最好的应该是出自事件本身的发现。这种发现的导因是一系列按可能的原则组合起来的事件，其发展相对自然，易于观众接受。例如，在影片《无间道》中，刘德华饰演三合会安插在警局的卧底刘健明，梁朝伟饰演警察安排在三合会的线人陈永仁。其中有一个重要的情节，就是陈永仁在警局通过一个写有"镰"字的文件袋确认了刘健明就是卧底，而此时陈永仁已经将可以恢复自己警察身份的密码告知给了刘健明。这便是由标记引起的重大，甚至可以说是致命的发现。

亚里士多德认为，悲剧的第三个成分是苦难，即毁灭性的或包含痛苦的行动，如人物在众目睽睽之下死亡、遭受痛苦、受伤及诸如此类的情况。同时，有无苦难也是区分悲剧与喜剧的一个方式。

就悲剧来说，它摹仿的不仅是一个完整的行动，而且是能引发恐惧和怜悯情绪的事件。悲剧的主人公不具有突出的美德，所处

的环境也不是十分的公正,他们之所以遭遇不幸,不是因为本身的罪恶或邪恶,而是因为犯了某种错误。观众怜悯的对象是遭受了不该遭受之不幸的人,而产生恐惧是因为遭受不幸的人与观众一样,都是普通人。编剧若能将这类故事设计得出人意料,在能表明事件发展的因果关系的情况下,能够最好地实现上述的效果;如果编剧设计了一些不太自然(甚至是超自然)的事件,只要看起来有充分的动机,也能够激起观众的丰富情感。

与悲剧不同,喜剧的性质不要求编剧引发观众的恐惧和怜悯。一般在喜剧中,曾经势不两立的仇敌到剧终时会成为朋友,一起退场,不存在明显的苦难情节。相比于悲剧、正剧,喜剧最大的特点是其中的人物不会真正受到伤害。

亚里士多德在《诗学》中指出,在古希腊,喜剧演员因受人蔑视而被逐出城外,流浪于村庄,这似与雅典等城邦的性质及行为准则有关。按照《诗学》中的定义,喜剧是对于可笑的、相较于悲剧的人物较低一层,但并非"坏"的人物的摹仿。换句话说,悲剧摹仿的是高尚的行动,喜剧摹仿的是"粗鄙之人"(meaner person)的行动。例如,电视剧《乡村爱情故事》中的两位男主人公刘能和赵四的形象就相当突出。刘能在剧中是一个性格温和、贪小便宜的老实农民,理着光头,说话结巴,嫌贫爱富,小气,心眼多,但不记仇,乐于帮助他人,与谢广坤是"死对头",也是从小一起长大的好朋友,经常欺负亲家赵四。同样是普通农民形象的赵四则性格软弱,害怕惹事,极其抠门,处处受刘能压制,只敢在喝醉酒的情况下撒撒酒疯。

## 第二节　36 种剧情模式及其例证

影视剧中的人物是根据可然或必然的原则说话、做事的人物，所以确定主人公及其目标至为关键。主人公类型与剧情模式密切相关，也与后面要讲的八种人物原型有关。

36 种剧情模式原本出现在约翰·彼德·爱克尔曼的作品《歌德对话录》中，根据 1830 年 2 月 14 日的条目记录，意大利著名编剧卡洛·戈齐认为悲剧的场景只有 36 种，弗里德里希·席勒不同意他的说法，想要找出更多，可始终没能成功。现在通用的 36 种戏剧性情境是法国作家乔治·波尔蒂提出的，好莱坞电影研究所的弗雷德里克·巴马直接将其引入电影界。

36 种剧情模式即 36 种基本情节，都是源于人类最根本的情绪（价值观）冲突。

### 情境 1：请求

**要素**

- 迫害者
- 请求者
- 决策的当权者

**概要**

由于受到迫害者的搜捕、伤害或者威胁，请求者向当权者寻求帮助。

**变体**

A

逃犯寻求强大势力的庇护,以对抗敌人;

请求援助,以履行不被公众认可而又不得不履行的责任和义务;

为死囚申诉。

B

遇难船只寻求救援;

政客羞辱自己的人民,被人民抛弃,反寻求人民的谅解和爱戴;

赎罪,求得赦免、治愈或解脱;

以尸体或遗物乞降。

C

为请求者的真爱之物向权贵请求某事;

代表亲属向另一名亲属请求某事;

代表母亲向她的爱人请求某事。

**进一步阐述**

上述的"请求"指以极其谦卑的态度要求别人给予自己所没有的东西。事实上,不管是通过权力压迫或者道德制衡,人物都不可能轻而易举地达到目的,那个可以施以帮助的人成了唯一的救命稻草。

迫害者处于暗处,所作所为并不明晰,他们可能在搜捕请求者,也可能在伤害请求者。这使请求者非常绝望,但也使读者或观众对此更加同情,同时对"乞求"这种行为不那么厌恶。

这也为故事提供了另一种思路,即乞求者已经放低姿态,如果仍遭到拒绝,可能会激起他极强的报复心。这种情况与孩子向父母要求某事一样。不得不乞讨本身就是件令人羞愧的事,因此读者或观众会为主角感到难过。

**情境 2:解救**

**要素**

- 不幸者
- 威胁者
- 救助者

**概要**

威胁者以某种方式威胁不幸者,而救助者拯救了不幸者。

**变体**

A

救助者出现在死刑犯面前。

B

子女夺取原属于父母的王位;

感谢朋友或陌生人的帮助和款待。

**进一步阐述**

获得救助符合人们对安全的原始需求,呼应了儿童时代的主题,即父母救助陷入各种困境的儿童。精神分析领域充满了对婴儿模式主题的观察。

## 情境3：犯罪复仇

**要素**
- 复仇者
- 犯罪者

**概要**

因犯罪者过去的罪行，复仇者向其报仇。

**变体**

A

因父母或祖先被杀而复仇；

因子嗣或后代被杀而复仇；

因子嗣被侮辱而复仇；

因妻子或丈夫被杀而复仇；

因妻子被侮辱或险些被侮辱而复仇；

因情妇被杀而复仇；

因朋友被杀或受伤而复仇；

因姐妹被诱骗而复仇。

B

因遭故意伤害或迫害而复仇；

因不在场时被偷窃而复仇；

因遭污蔑而复仇；

因遭侵犯而复仇；

因遭抢劫而复仇；

因被一人欺骗而向所有该性别的人复仇。

C

警察追捕罪犯。

**进一步阐述**

复仇是日常生活中一个常见的话题,但复仇对防止犯罪的再次发生往往起不到什么积极作用。因此,"复仇"比"报复"更能满足那些受过某种伤害的人,它表现出极大的愤怒,有时比最初的罪行更恶劣。

阅读或观看复仇故事可以给读者或观众提供一种情绪释放,让人们在不伤害别人的前提下体验复仇的愤怒,因为亲自实践复仇可能会给人们带来麻烦。同时,看到坏人受到惩罚,人们也会产生一种正义得到伸张的满足感,并且更令人坚信正义不会缺席。

### 情境 4:亲属复仇

**要素**

- 亲属中复仇的一方
- 亲属中犯罪的一方
- 受害者回忆
- 双方之间的关系

**概要**

家庭成员中的一方犯罪,伤害了另一方(受害者),犯罪的一方因为严重的罪行遭到复仇一方的惩罚。

**变体**

A

因父亲之死向母亲复仇;

因母亲之死向父亲复仇。

B

因兄弟之死向子嗣复仇。

C

因父亲之死向丈夫复仇。

D

因丈夫之死向父亲复仇。

**进一步阐述**

家庭成员之间的社会信任准则通常很强,所以人们很难忽视某一家庭成员被另一家庭成员伤害的事实。这可能引起犯罪的家庭成员受到严重的惩罚,如被驱逐或面临死亡威胁。即使在今天,这种情境也并不罕见。比如,一个与不同文化背景的男人结婚或生活的女人,有可能会被她的家庭排斥。

值得注意的是,家庭象征常常被某些组织团体(如黑手党)利用,任何违反家庭规则的成员都将受到严厉惩罚。

此外,与向犯罪者的复仇一样,对亲人的复仇也充满了强烈的愤怒,甚至比对犯罪者的复仇更强烈,虽然也可能带有某种程度的悲伤。这种故事震撼人心,而严厉惩罚背叛家族者则不受家庭准则约束,或者只是名义上受约束,实际却没什么用。

**情境5:追捕**

**要素**

- 惩罚
- 逃亡者

**概要**

逃亡者因违法而被追捕、抓获、惩罚。

**变体**

A

逃犯因犯罪行为而被追捕。

B

因感情纠葛被追捕。

C

英雄与强权对抗。

D

一个伪疯子与一个伊阿古①式的精神病医生斗争。

**进一步阐述**

追捕是一种常见的游戏,人们对此很熟悉,并且很容易认同被追捕者。当他们逃避追捕时,至少在某段时间内,人们会感受到他们的恐惧和兴奋。

追捕也反映了一种普遍的、更广泛的追寻模式,英雄(或者其他人)寻找想要的或需要的事物,这一过程也会使读者或观众感同身受,从而唤起他们心中的兴奋。

斗争是对追捕的必要补充,从更广泛的意义上来说,斗争反映了寻找的模式,可以是追寻模式中反复出现的主题。

---

① 伊阿古是莎士比亚《奥赛罗》剧中的反面人物,是阴谋家、辞令家、行动家、心理学家。

## 情境6:灾难

**要素**

- 征服的力量
- 胜利的敌人
- 信使(非必备)

**概要**

一个灾难性的事件发生了。

**变体**

A

遭受失败;

祖国被摧毁;

人类毁灭;

自然灾害。

B

推翻君主。

C

他人忘恩负义;

遭受不公正的惩罚或被人敌对;

遭遇暴行。

D

被爱人或丈夫抛弃;

父母失去孩子。

**进一步阐述**

灾难可以有很多种形式,可能是他人恶意的伤害或事故所致,也可能由命运和环境导致。所有形式的结果都是给人造成了伤害。不管原因是什么,这都为故事提供了一个经典的基础模式。以此为基础,主角会恢复、反击,也许是为了生存,也许是为了拯救他人,也许单纯就是为了复仇。于是,英雄诞生了。

在观看与灾难及其导致的后果有关的故事时,灾难情形并没有在现实中发生,但人们也会担心灾难有可能发生在自己身上。当看到主角的积极反应时,人们会感受到希望。

### 情境7:飞来横祸

**要素**

- 不幸者
- 制约者

**概要**

无辜的不幸者被意外的不幸伤害,或者被深思熟虑的制约者蓄意伤害。

**变体**

A

无辜者成为阴谋的受害者。

B

无辜者被应该保护他们的人侵犯。

C

被剥夺权利或遭遇不幸;

第二章 情　节

发现自己被最爱的人或最亲密的人遗忘。

D

不幸者丧失希望。

**进一步阐述**

故事中的无辜者很常见,整体上反映的是孩子般的处境,即孩子们的天真会使他们陷入危险、遭遇伤害。这使人们感到愤慨或恐惧。那些伤害儿童的人可能会被他们的亲戚寻仇。同样,伤害无辜者的人也会被别人寻仇,这给读者或观众带来了复仇的满足感。同时,不幸使人丧失希望,让人陷入深深的绝望,当他们寻找到出路或获救时,读者或观众会感受到解脱。

**情境 8:叛乱**

**要素**

- 暴君
- 叛乱者

**概要**

叛乱者领导或促成起义,反抗暴君。

**变体**

A

针对个人的密谋;

针对群体的密谋。

B

个人反抗,影响或涉及他人;

群体反抗。

**进一步阐述**

在与变乱有关的故事中,人们可能会同情任何一方,即反对暴政的自由战士或打击自治的叛逆的执法者。事实上,叛逆是人们青少年时代的一个重要主题,因为天性使青少年反抗父母的控制,逃离家庭,以走到更远、更广的地方。当然,叛逆对成年人来说也是可怕的,因为这有可能破坏甚至摧毁他们已习得的规则系统。

**情境 9:英雄事业**

**要素**

- 大胆的领导者
- 目标
- 对手

**概要**

英雄在成就事业、达成目标时遇到了更强大的对手。

**变体**

A

为战争做准备。

B

战争;

战斗。

C

带走想要的人或物;

重新占有想要的物。

D

冒险远征；

为了得到心爱的女人而冒险。

**进一步阐述**

勇敢是年轻人(尤其是年轻男人)的一个特征，他们想通过仪式来证明自己值得尊重，以迈向群体中的更高层次。对于读者或观众而言，看着他人大胆和勇敢的行为方式，可以激励他们面对自己的心魔，也可以让他们找到替代性的发泄方式。

### 情境 10：劫持

**要素**

- 劫持者
- 被劫持者
- 救护者

**概要**

劫持者带走被劫持者，被劫持者可能被救护者救出。

**变体**

A

劫持不情愿的女人。

B

劫持顺从的女人。

C

在没有杀死劫持者的情况下，救出被劫持的女人；

在杀死劫持者的情况下，救出被劫持的女人。

D

营救被囚禁的朋友；

营救孩子；

拯救被错误困扰的灵魂。

**进一步阐述**

劫持通常违背个人意愿，也可能是在意想不到的情况下抓捕、带走一个人。当救助者进行某种"反向劫持"时，被劫持者便会获得自由。当人们想象孩子或亲人被劫持（或者自己被劫持）时，心中总是充满了恐惧。这种恐惧会转化为救助和逃离的想法，故事的其他部分可以围绕这些想法展开，这将使读者或观众集中注意力且精神振奋。

### 情境11：谜团

**要素**

- 询问者
- 探索者
- 问题

**概要**

询问者提出一个问题，探索者必须解决这个问题。

**变体**

A

寻找经历病痛、濒临死亡的人。

B

在经历病痛、濒临死亡的情况下解开谜团，其中的关键问题是

令人梦寐以求的女人。

C

提供悬赏,以找出某人的名字;

提供悬赏,以确认性别;

做某些测试,以检测精神状态。

**进一步阐述**

故事中的谜团和问题会使读者或观众感同身受,因为他们会试图理解和解决谜团。人们解决问题的根本动机是追求完美及问题解决之后可以获得的奖励。解开谜团意味着人们聪明机智,可以面对生活中的其他挑战,而更多的悬赏满足了人们的基本需求和欲望。

## 情境12:获得

**要素**

- 恳求者
- 拒绝给予的对方
- 仲裁员
- 反对方

**概要**

恳求者向对方提出某些要求,对方拒绝合作,或者对立双方无法达成一致,其争议由仲裁员仲裁。

**变体**

A

通过计谋或武力努力获得某物。

B

仅通过口才尽力说服他人。

C

与仲裁员辩论。

**进一步阐述**

一个人想让另一个人做某事或提供某物,但另一个人拒绝了,这时,双方便会处于紧张的关系之中。这种人际冲突往往在人们日常生活中很常见,是很多故事的基础。

在不产生肢体冲突的情况下,双方或许会请其他人来帮忙解决问题。对于第三者,仲裁员只是十种可能的角色之一。因此,这个人可能会因挽救了当天的事态而成为英雄人物,也可能是主角或相对次要的助手。

### 情境 13:同族敌意

**要素**

- 恶毒的亲属
- 相互憎恨的亲属

**概要**

两人是亲属,互相憎恨,并采取相应的行动。

**变体**

A

一人被其他几个兄弟憎恨;

兄弟之间相互仇恨;

亲属之间出于私利而互相仇恨。

B

父子之间的仇恨；

夫妻之间的仇恨；

父女之间的仇恨。

C

祖孙之间的仇恨。

D

养父与养子（翁婿）之间的仇恨；

义兄弟（郎舅）之间的仇恨。

E

养母与养女（婆媳）之间的仇恨。

F

杀婴。

**进一步阐述**

在社会中，家庭不和是普遍存在的令人悲伤的一个主题。这不仅是两个人的不睦，其相互厌恶也会发展成刻骨的仇恨或更严重的情况。

家庭问题令人头痛的地方在于，人们无法逃避，即使有人不同意你说的话或做的事，他们还是你的家人。这有时会产生相当糟糕的结果，并且负面影响可能会扩散到家庭之外。例如，犯罪者的家人可能会被社会歧视，不知怎地就被打上罪犯的烙印。因此，他们憎恨家庭的害群之马也是情理之中的。

家庭仇恨也有深刻的心理根源，如俄狄浦斯情结作祟，父母与子女之间的不和根深蒂固。同样，幼时兄弟姐妹向父母争宠也可

能导致长大后的长期怨恨。

杀婴现象较为特殊,但一直存在,如重男轻女或年轻母亲的无知而导致的杀婴。

很多现实生活中家庭不和的例子都可以转化为故事,肥皂剧就经常围绕家庭摩擦展开。这些摩擦可能引起宏大的冒险,比如孩子为了向父母或亲戚证明自己,最终获得了巨大的成就。

## 情境 14:同族竞争

**要素**

- 亲属中优势一方
- 亲属中劣势一方
- 目标

**概要**

两位亲属追逐同一目标。相比于处在劣势的一方,其他人更青睐有优势的一方。

**变体**

A

同族之间,一方恶意竞争;

同族之间,两方恶意竞争;

同族之间双方竞争,其中一方作弊。

B

父母与子女争夺未婚情人;

父母与子女争夺已婚爱人;

父母一方与子女争夺父母另一方的爱;

父母与子女的竞争。

C

堂兄弟姐妹的竞争。

D

朋友的竞争。

**进一步阐述**

竞争对手之间的感情十分复杂,尽管他们有竞争,但也可能是朋友或敌人,或者对彼此漠不关心。同时,竞争中贬低一方,并毫无人性地侮辱对方的情况也十分常见。

竞争对手常常争夺稀缺资源,这种稀缺资源通常是另一个人的感情和注意力,如兄弟姐妹争夺母爱或两个本是朋友的女人争夺男人。竞争中的危险和悲伤情绪会使竞争变质,甚至可能使朋友变为敌人。此外,竞争创造了三角关系,其他更为复杂的情况也可能随之而来。

在故事中,竞争没有敌意彰显得激烈,因此很多时候更使人容易接受。就像其他故事一样,人们在戏剧中看到熟悉的模式,有助于帮助他们接受现实,并赋予生活中类似的模式以意义。

## 情境 15:因奸害命

**要素**

- 两个通奸者
- 遭到背叛的配偶

**概要**

通奸演变成暴力,通奸者试图杀害配偶或与另一人通奸。

## 变体

**A**

情妇杀害自己的丈夫或通奸者为情妇杀害她的丈夫；

杀害信任自己的情人。

**B**

为了情妇或为了自己的利益杀害妻子。

## 进一步阐述

在大多数文化背景下，通奸是一种不被社会认可的行为，通常会引起人们对遭受背叛者的同情。在具体的情境中，当情绪（包括罪恶感）被激起时，通奸的情况通常会变得更糟，甚至导致通奸者做出更恶劣的行为。当一个人已经被公认为坏人或罪犯时，他们可能会依据坏人的行为准则行事，或者干脆"一不做二不休"，抛弃正常的价值观念。此外，否认错误也可能导致双方的争吵，通奸的一方向配偶掩盖自己通奸的恶行，配偶因而承受惨痛的代价。

观众在看这类影片时可能很难相信自己的眼睛，但他们知道这种事情确实会在现实中发生，它使正常人陷入黑暗和邪恶的境地。当然，这绝对不是英雄行为，但在报仇成功或正义得到伸张时，会给观众一种英雄般的感觉。

## 情境16：疯狂

### 要素

- 疯子
- 受害者

**概要**

一个突然发疯的人失去控制,伤害了受害者。

**变体**

A

在疯狂中杀害亲属;

在疯狂中杀害爱人;

在疯狂中杀害或伤害了不相关的人。

B

疯狂的行为导致耻辱。

C

由于疯狂而失去亲人。

D

遗传性精神错乱的恐惧导致疯狂。

**进一步阐述**

强烈的情绪会引起强烈的刺激,导致人丧失理性思维。当愤怒占据上风时,人会失去所有对意识的控制,在一段时间内变成另外一个人。有些人在这样的行为中释放了自己,得到了解脱,但其他人会因此遭受伤害。现代的治疗方法可以使人们学会利用压制、替代或其他方式转移破坏性冲动。在故事中,人们会被这种失去控制和人性的行为吓到,但也会投入一定程度的关注,思考自身可以做些什么。

**情境 17:失手致命**

**要素**

- 鲁莽者

- 受害者
- 丢失的物品

**概要**

鲁莽的人丢失了物品或由于无心、好奇、粗心而伤害了他人。

**变体**

A

鲁莽导致自身不幸；

鲁莽导致自身受辱。

B

好奇导致自身不幸；

好奇导致自己失去亲人。

C

好奇导致他人死亡或遭遇不幸；

鲁莽导致亲人死亡；

鲁莽导致爱人死亡；

轻信导致亲人死亡；

轻信导致遭遇不幸。

**进一步阐述**

俗语说"好奇心害死猫"，当人们对某件事情感兴趣时便会沉迷其中，往往忘了可能的风险和危害。无论是现实生活还是故事，当看到他人鲁莽行事时，人们常常会不屑一顾或生出一种莫名的优越感。人们不应该忘记"重蹈覆辙"这个成语，因为有时看起来无害的行为可能导致自己或他人受伤甚至死亡的事件。

## 情境 18：无意的禁忌之爱

**要素**

- 施爱者
- 被爱者
- 揭露者

**概要**

施爱者向被爱者示爱，却从揭露者那里知道两人是近亲。

**变体**

A

发现自己娶了母亲；

发现爱人是自己的兄弟（姐妹）。

B

发现自己同兄弟（姐妹）结婚；

在第三人的恶意促成下，发现自己同兄弟（姐妹）结婚；

无意中渐渐把兄弟（姐妹）当作爱人。

C

无意中渐渐侵犯儿童。

D

无意中渐渐走向通奸；

无意中通奸。

**进一步阐述**

禁忌之爱之所以震惊社会，是因为其违反了伦理道德的严苛规矩。同时，乱伦生下的孩子很大概率会患有遗传疾病，所以禁忌

之爱在所有文化中都被强烈禁止。

当然,如果禁忌之爱是无意的,那么读者或观众的内心就会产生一种混乱的冲突,即又厌恶乱伦,又同情饱受煎熬的恋人。这种强大的情感困境牵动着读者或观众的心弦,提供了强有力的故事元素。

### 情境 19:错杀亲人

**要素**

- 杀人者
- 未相认的受害者

**概要**

凶手错杀(或差点杀死、伤害)自己的亲人(且双方当时没有相认)。

**变体**

A

由于神谕无意中杀死女儿;

由于政治需要无意中杀死女儿;

由于爱情竞争无意中杀死女儿;

由于情人对未相认女儿的仇恨而无意中杀死她。

B

无意中杀死儿子;

由于狡猾之人的煽动无意中杀死儿子;

由于亲属的仇恨无意中杀死儿子。

C

在愤怒中杀死兄弟;

女孩出于职责无意中杀死自己的兄弟。

D

杀死未相认的母亲。

E

在狡猾之人的建议下无意中杀死父亲；

无意中杀死父亲；

无意中侮辱父亲。

F

出于报复或被人煽动而无意中杀死祖父；

无意中杀死祖父；

无意中杀死养父。

G

无意中杀死心爱的女人；

未认出情人而将其杀害；

未能救出未相认的儿子。

**进一步阐述**

惩罚做了错事的人是很容易的，但作伪证或减刑的情况经常被忽视。这是死刑的一个困境，即被惩罚的人可能在之后被证明是无辜的，但已没有补救的途径。

当故事中的英雄去杀人时，很可能已为这一行为设立了正当的理由，观众默许了英雄的行为。但如果受害者是英雄的亲属时，社会法则就会占据上风，人们会呼吁英雄停止。这种内心冲突是伟大故事的素材，人们为此激动。与此同时，故事中的受害者知道真实的亲属关系后，也试图向杀人者传达这一点，故事气氛因此更

紧张。类似的模式也发生在意外杀害或伤害爱人的故事中，无论是用刀还是车祸，观众都会对无意中杀人者的痛苦深感同情。

### 情境 20：为理想牺牲

**要素**

- 主角
- 理想
- 被牺牲的资财或人

**概要**

主角为了理想放弃了一些东西。

**变体**

A

为诺言牺牲生命；

为人民利益牺牲生命；

为尽孝牺牲生命；

为信仰牺牲生命。

B

为信仰牺牲爱情和生命；

为事业牺牲爱情和生命；

为国家利益牺牲爱情。

C

为履行职责牺牲幸福。

D

为追求信仰牺牲名誉。

## 进一步阐述

对某些人来说,为理想伤害自己是相当愚蠢的,但对大部分人来说,这种个人信念十分令人敬佩。人们可能会疑问,这种自我牺牲究竟是出于个人信仰,还是为了获得他人赞誉?在某些社会环境下,殉难是家族荣誉(也是天赐于烈士的幸福)。然而,大多数人决定作出牺牲前总会犹豫再三,这是因为自我保护的本能与自我牺牲的觉悟在不断拉锯。因此,牺牲的故事是感人至深还是耸人听闻,这取决于当事者的具体行为。不管怎样,情感刺激使之成为一个有效的故事元素,即牺牲不必非要交付生命,真正的内涵是放弃一个人本不想放弃的东西。当某人牺牲想要的东西去追求更想得到的东西时,往往会陷入两难的境地。

## 情境 21:为亲人而牺牲

**要素**

- 主角
- 亲人
- 被牺牲的资财或人

**概要**

主角为了帮助亲人而放弃了一些东西。

**变体**

A

为亲人或爱人牺牲生命;

为亲人或爱人的幸福牺牲生命。

B

为父母的幸福放弃志向；

为父母的生命放弃志向。

C

为父母的生命牺牲爱情；

为孩子的幸福牺牲爱情；

为爱人的幸福牺牲爱情；

为孩子的幸福牺牲爱情，但这种情况是由不公正的法律造成的。

D

为父母或爱人的生命而牺牲自己的生命和荣誉；

为亲人或爱人的生命而忍辱负重。

**进一步阐述**

为亲人牺牲自己与为理想牺牲自己相似，"理想"在该情境下指一个人视亲人的重要性在其他许多事情之上。许多文化中都有这样的规则，即家族优先于许多事情，包括法律。人们为了支持亲人，可能会作伪证，甚至做出更恶劣的行为。看到故事中其他遵守社会规则的人，我们会更具认同感。因此，为亲人牺牲的故事往往是温暖的和正面的。

## 情境 22：为爱牺牲一切

**要素**

- 钦慕者
- 爱其超过自己生命的对象
- 被牺牲的人或物

## 概要

钦慕者为疯狂热爱的对象而放弃某人或某物,被自己不明智的激情蒙蔽。

## 变体

A

坚贞的宗教誓言因激情破裂;

纯洁誓言的破裂;

未来被激情毁掉;

力量被激情毁掉;

毁灭一个人的精神、健康和生命;

毁灭一个人的财富、生命和荣耀。

B

欲望破坏一个人的责任感、同情心等。

C

肉欲毁掉一个人的荣耀、财富和生命;

其他罪恶毁掉一个人的荣耀、财富和生命。

## 进一步阐述

人们都说爱情是盲目的,但这种情况恰好证明了人们为追求真正想要的东西能迈出多远的步伐。

与其他形式的牺牲一样,故事中的紧张气氛部分地源于社会对这种行为的恐惧,部分地源于对作出牺牲的人的同情。在这种情况下,表示同情的人与发疯的人(或者那些因此而受苦的人)没有什么不同。因为人们也会发现潜在的自我,从而会加剧内心的恐惧。

## 情境 23：被迫牺牲所爱之人

**要素**

- 主角
- 所爱之人/受害者
- 牺牲的必要性

**概要**

主角在某种形势下被迫牺牲所爱之人。

**变体**

A

因公众利益被迫牺牲女儿；

因履行对神的誓言被迫牺牲女儿；

因信仰被迫牺牲恩人或所爱之人。

B

在某种压力下牺牲孩子而不为他人所知；

在某种压力下牺牲父亲而不为他人所知；

在某种压力下牺牲丈夫而不为他人所知；

因公众利益被迫牺牲养子；

因个人名誉被迫牺牲养子；

因公众利益兄弟反目成仇；

朋友成仇。

**进一步阐述**

传统的主角通常被责任驱使，去追求比亲人更为重要的原则。尽管舍弃家庭、坚持理想的行为令人吃惊，但我们还是会敬佩主

角，也会对主角不得不如此的痛苦感同身受。当然，人们也会深深地同情那些被牺牲的人，但更希望他们能够给予主角理解，而不是耿耿于怀。

### 情境 24：优劣竞争

**要素**

- 竞争中处于优势的一方
- 竞争中处于劣势的一方
- 竞争目标

**概要**

处于优势的一方与处于劣势的一方争夺某个目标。

**变体**

A

平凡者与不凡者竞争；

不同级别的神竞争；

巫师与普通人竞争；

征服者与被征服者竞争；

胜利者与失败者竞争；

主人与被放逐者竞争；

宗主国国王与附庸国国王竞争；

国王与贵族竞争；

当权者与暴发户竞争；

富人与穷人竞争；

受尊敬的人与受怀疑的人竞争；

两个势均力敌的人竞争；

两个势均力敌的人竞争，其中一人过去犯有通奸罪；

被爱者与无权爱人者竞争；

前夫与现任竞争。

B

女巫与普通女人竞争；

胜利者与囚犯竞争；

女王与臣子竞争；

女王与奴隶竞争；

贵妇与仆人竞争；

贵妇与地位低下的女人竞争；

两个势均力敌的人竞争，由于其中一人放弃而导致情况更复杂。

C

多重竞争。

D

不凡者之间竞争；

平凡者之间竞争；

同类人之间竞争。

**进一步阐述**

竞争这个主题含义丰富，如上所述，有很多内容不同的子情境。在生活中，人们对竞争相当熟悉，如在工作中为了晋升而竞争，为了爱情与第三者竞争等。竞争往往伴随着嫉妒，它会使简单的竞争关系发展为对敌人般的厌恶和仇恨。

当一个人在某些方面优于另一个人时，他看起来占据了上风，势在必得，但处于劣势的竞争者可以采用其他手段。如果处在劣势的竞争者品行低劣，他可能会使用邪恶的花招，如诋毁或毒害处于优势的竞争对手。如果恰恰相反，那么处于劣势的竞争者便会赢得他人的支持，或者识破处于优势的竞争者的邪恶行为。

当竞争对象是另一个人时，他便被赋予了巨大的权力，可以根据自己的意愿慎用或滥用权力。因此，他也是故事中极其重要的一个角色。竞争对象将权力赋予劣势者以制衡优势者是一种典型的叙事，为三角关系的形成埋下了伏笔。

## 情境25：通奸

**要素**

- 受欺骗的配偶
- 两名通奸者

**概要**

两人通奸。

**变体**

A

因年轻女人而背叛情人；

因年轻的已婚女人而背叛情人；

因少女而背叛情人。

B

因奴隶而背叛妻子，但未得到回应；

背叛妻子，放荡滥情；

因已婚女人而背叛妻子；

因试图重婚而背叛妻子；

因少女而背叛妻子,但未得到回应；

少女爱上已婚男子,嫉妒他的妻子；

因妓女而背叛妻子；

令人生厌的妻子与情投意合的情妇之间斗争；

宽容的妻子与热情的少女斗争。

C

因情投意合的情夫而牺牲丈夫；

注定失败的丈夫被情人遗忘；

因深爱的情夫而牺牲平庸的丈夫；

因卑下的情夫而背叛优秀的丈夫；

因丑陋的情夫而背叛优雅的丈夫；

因可恶的情夫而背叛高尚的丈夫；

因平庸的情夫而背叛优秀的丈夫；

因相貌普通但有能力的情夫而背叛丈夫。

D

被欺骗的丈夫报复妻子。

E

男人因遭到拒绝而迫害情妇的丈夫。

## 进一步阐述

人们通常认为通奸是可耻的社会犯罪。对于被戴"绿帽"的人来说,最难接受的是配偶背叛了他们的信任。他们不仅要忍受遭遇背叛的痛苦,还必须面对人们背后的指指点点、嘲笑甚至

同情。

为了寻求正义的制裁,遭受背叛的人可能会产生激烈的反应,他们的愤怒可能引起对通奸者的复仇行动(可能是一个或两个通奸者,这取决于人们如何给通奸者定罪)。

## 情境 26:禁忌之爱

**要素**

- 施爱者
- 被爱者

**概要**

两人相爱,但这种爱情败坏了社会风俗,破坏了社会规则。

**变体**

A

母亲爱上儿子;

女儿爱上父亲;

父亲侵犯女儿。

B

女人迷恋其继子;

女人与其继子相恋;

女人同时是父子两人的情人,并且父子两人均接受此现状。

C

男人与其儿媳相爱;

男人迷恋其儿媳;

兄妹/姐弟相爱。

D

男人迷恋柔弱的男人。

E

女人迷恋公牛。

**进一步阐述**

在很多社会文化中,一些类型的性关系是社会禁忌,如恋童癖、乱伦等。这些行为的动机可能是真爱,也可能是肉欲,一旦被发现,当事者可能会受到严厉的惩罚,因此事实常常被隐瞒。这可能需要他人的帮助(掩盖事实),尽管他们对这种关系深恶痛绝,但出于信任或希望当事人有所醒悟,他们会继续隐瞒。

禁忌之爱更多地出现在成人故事中,这反映了真实的社会规则。人们从中也许可以看到"生活的另一面",并因内心的压抑在故事中得到宣泄而对其感到恐惧或着迷,还可能对其他受牵连者感到同情。

**情境27:发现所爱之人的耻辱**

**要素**

- 被辱者
- 犯罪者

**概要**

犯罪者的不光彩行为使亲属蒙羞,被辱者发现了这些罪行。

**变体**

A

发现父母的不光彩之事;

发现孩子的不光彩之事;

发现兄弟姐妹的不光彩之事。

B

发现未婚妻家庭的不光彩之事；

发现妻子婚前曾被侵犯；

发现妻子婚后曾被侵犯；

发现配偶以前犯过重大错误；

发现妻子以前是妓女；

发现爱人的不光彩之事；

发现情妇以前是妓女，但已金盆洗手；

发现爱人是坏人；

发现爱人有特别的弱点。

C

发现儿子犯了罪。

D

负责惩罚叛逆的亲属；

负责惩罚忤逆父亲的儿子；

负责惩罚确定有罪的儿子；

为履行杀死暴虐者的誓言而惩罚尚不知情的父亲；

负责惩罚做坏事的亲属；

负责惩罚母亲以为父报仇。

**进一步阐述**

荣誉与责任相伴相生，维护它们的人在很多社会文化中都受到高度尊重，给所有认识他们的人（尤其是他们的家人）带来了荣耀。相反，那些违反社会规则的人会使亲属蒙羞。这会让他们的

亲朋好友陷入困境：有罪之人是否该被揭发？他们是否值得受到保护？他们是否应该受到家庭的惩罚？在某些故事中，人们经常同情犯罪者的家庭成员，如果犯罪者很有吸引力（如泪流满面的年轻人），人们也可能会同情他们，或者联想到自己邪恶的一面。

### 情境28：爱情障碍

**要素**

- 一对恋人
- 障碍

**概要**

一对恋人想要长相厮守却被某些困难阻挡。

**变体**

A

等级不平等阻碍了两人的婚姻；

财富不均阻碍了两人的婚姻。

B

敌对和意外的困难阻碍了两人的婚姻。

C

年轻女子因先前与他人订婚而被禁止结婚；

年轻女子因先前与他人订婚而被禁止结婚，后又因意中人结婚而陷入更复杂的情况之中。

D

亲属的反对阻碍了两个人的自由结合；

两个人的家庭感情被长辈扰乱。

E

爱人之间的脾气不合阻碍了自由结合。

**进一步阐述**

在一些社会文化中,婚姻不仅是两个人的事,还是两个家庭的事。因此,当一个富人与一个穷人结婚时,贫穷家庭可能会因攀附富贵而高兴,而富裕家庭则不会这么想。此外,跨越界线的婚姻往往会创造紧张的气氛,无论是跨国、跨种族、跨宗教、跨阶级还是跨越其他什么有分歧的团体。

了解这些故事的人往往会因同情这样一对恋人而忽视亲属的意见,即使他们也赞同这些意见,但他们更好奇跨越社会界限的婚姻到底是什么样子的。事实上,由于恋爱双方各自根深蒂固的价值观及外界影响,跨界婚姻常常是失败的,因为潜在的意见分歧会渐渐影响爱情,致使它不会长久。

## 情境29:爱上敌人

**要素**

- 被爱者(也是敌人)
- 施爱者
- 怀恨者

**概要**

一个人爱上自己的敌人,其情人怨恨他/她的背叛。

**变体**

A

某人(男)的亲人憎恨他的爱人;

某人（男）被爱人的兄弟追赶；

某人（男）的父亲被爱人的亲人憎恨；

某人（女）爱上其所在政党的敌人。

B

某人（男）杀害了爱人的父亲；

某人（男）之父被爱人杀害；

某人（男）兄弟被爱人杀害；

某人的丈夫被爱人杀害，她先前曾发誓为夫复仇，却爱上凶手；

某人的前任男友被现在的爱人杀害，她先前曾发誓为他复仇，后来却爱上凶手；

某人（女）的亲属被其爱人杀害；

某人（女）之父杀害了她爱人的父亲。①

**进一步阐述**

人们有时无法选择自己爱的人，那些故事中站在主人公对立面的人或那些曾对主人公犯下可怕错误的人也有可能对他们产生一种难以置信的吸引力。其中一个原因是，有权势的人通常会很有吸引力，也许他们会让主人公想起父亲，或者主人公也渴望权势，所以想和他们交往，即使主人公曾深受其害。这甚至可追溯到主人公的童年时代，他们那时可能希望得到严厉父亲的爱，或者拥有爱去对抗严父的暴力。对于读者或观众而言，与童年的紧密关

---

① 为了便于理解，上述的"某人"指在爱情中更为主动的一方，即"施爱者"，"爱人"即"被爱者"。

联更容易在不知不觉中触动他们的心弦,以意想不到的方式打动他们。

### 情境30:野心

**要素**

- 野心勃勃的人
- 梦寐以求的东西
- 对手

**概要**

野心勃勃的人觊觎某物,被对手阻挡。

**变体**

A

野心受到亲属或朋友的监视和防范;

野心受到兄弟的监视和防范;

野心受到亲属或不相干的人的监视和防范;

野心受到自己党羽的监视和防范。

B

叛逆的野心。

C

野心和贪婪使得一个人罪行累累;

弑父/母的野心。

**进一步阐述**

野心可以成为一种强大的力量,帮助人们在生活中取得成功;野心也可能致使人走上一条盲目之路,令他们只能看到自己所贪

图的东西；当一个人的野心变得病态时，其他人可能会站出来守卫野心勃勃的人，使其免受伤害，并带他远离其所觊觎的东西。因此，在一个故事中，主角有可能是野心勃勃的人，也可能是守卫者。

根据定义，如果主人公觊觎的东西容易得到，那么野心就没有意义了。因此，此处的"野心"也包含求而不得的紧张感，它为人物的行为提供了动力。那些求之不得的东西会让读者或观众联想到自己早年的愿望，引发他们难以言说的共鸣。愿望的来源可能多种多样，但当人们的控制感遭受威胁时，无法实现的愿望便会更加激发人们对它的渴望。

### 情境31：与神战斗

**要素**

- 神
- 凡人

**概要**

凡人向神挑战，造成某种结果。

**变体**

A

与神对抗；

与神的信徒对抗。

B

与神争论；

因蔑视神而遭受惩罚；

对神傲慢,遭受惩罚;

与神对抗,不自量力;

无礼地与神对抗。

**进一步阐述**

与神对抗似乎并不是一个好主意,但不可避免的失败反而使其成为英雄行为,显示了凡人与神对抗时的大无畏精神(当然凡人也可能表现得极其愚蠢)。然而,如果站在神的角度考虑,这件事则大不相同。假设有一座万神殿,其中的每个神对待凡人的挑战都反应迥异。比如,有些神可能会发怒,并给凡人以痛击,另一些神可能付之一笑,或被凡人的勇气感动。对于凡人来说,与神战斗的结果不同,它可能是死亡,也可能是获得了一直渴望的宝藏。因此,故事利用神具有的压倒性优势所产生的冲突展示了凡人的勇气或鲁莽(有时两者兼有)。就像大卫对阵巨人歌利亚的故事①,有时非凡的力量也会被超越。当然,英雄也有可能战败,但他活下来讲述故事时,其经历中便会透露出更多智慧。

**情境 32:错误的嫉妒**

**要素**

- 嫉妒者
- 被嫉妒者(因拥有某物而被人嫉妒)

---

① 歌利亚是传说中的著名巨人之一。根据《圣经》记载,歌利亚是非利士人的首席战士,带兵进攻以色列军队,他拥有无穷的力量,所有人看到他都要退避三舍,不敢应战。最后,牧童大卫用投石弹弓打中歌利亚的脑袋,并割下他的首级。大卫日后统一了以色列,成为著名的大卫王。

- 疑似同谋
- 误会的原因或始作俑者

**概要**

由于某种原因或受某人怂恿，嫉妒者开始嫉妒他人。

**变体**

A

误会源于嫉妒者的怀疑心理；

致命的契机引发错误的嫉妒；

错误地嫉妒一段柏拉图式的纯粹爱情；

恶意谣言引发毫无根据的嫉妒。

B

被仇恨驱使的叛徒引发嫉妒；

被自私驱使的叛徒引发嫉妒。

C

竞争者引发夫妻间的嫉妒；

被拒绝的求婚者引发其丈夫的嫉妒；

爱上有妇之夫的女人引发原配的嫉妒；

被轻视的竞争者引发妻子的嫉妒；

被欺骗的丈夫引发情人的嫉妒。

**进一步阐述**

判断出现错误是故事中常见的一种模式，反映了人们的日常生活。当人们忽略重要事实而武断假设时，相关的决定很容易导致悲剧性的错误。人们很容易产生嫉妒心理，尤其是当其他人为了某种目的试图控制某些人的时候，他们便会在其身上挑起争端。

故事中的错误行为让读者或观众厌恶不公正的行为,或者对自己曾经犯过的错误感到内疚。但要提醒的是,防御型嫉妒和渴望型嫉妒经常被混为一谈,它们之间是有区别的。

### 情境33：错误判断

**要素**

- 误判者
- 误判的受害者
- 错误的原因或始作俑者
- 真正的有罪之人

**概要**

在某些人或因素的诱导下,误判者对受害者作出错误的判断或怀疑,使真正的犯罪者逃脱。

**变体**

A

本应信任时却产生怀疑;

错误的怀疑;

由爱人误解的态度引起的错误怀疑;

由冷漠引起的错误怀疑。

B

为了救朋友而对自身产生错误的怀疑;

对无辜的人产生错误的怀疑;

对犯罪者的无辜配偶产生错误的怀疑;

对有犯罪倾向的无辜者产生错误的怀疑;

对认为自己有罪的无辜者产生错误的怀疑；

证人为了爱人的利益而指控无辜的人。

C

授意指控敌人；

错误由敌人挑起；

错误存在于受害者的兄弟与受害者之间。

D

真正的罪魁祸首将错误的怀疑转嫁给敌人；

真正的罪魁祸首将错误的怀疑转嫁给第二受害者（他从一开始就策划了针对第二受害者的阴谋）；

将错误的怀疑转嫁给对手；

由于无辜者拒绝同谋而将错误的怀疑转嫁给无辜者；

被遗弃的情妇将错误的怀疑转嫁给离开她的情人（因为他不肯欺骗她的丈夫）；

不公的司法判决导致了错误的怀疑。

**进一步阐述**

这类故事往往需要解释已经发生的事情，并试图找出原因或罪犯。要知道，当人们急于求成时，很容易错误地怀疑或指控无辜的人。

错误的怀疑或指控是故事中的一类常见主题，尤其是在侦探故事中，错误的怀疑是关键要素。对于那些站在被诬告者一方的读者或观众来说，这可能是一个揪心的时刻，直到真相大白。

## 情境 34：悔恨

**要素**

- 犯罪者
- 受害者或者罪行
- 审问者

**概要**

犯罪者对受害者做了错事或犯下某种罪行，审问者使罪犯认罪。

**变体**

A

对未知罪行的悔恨；

对弑父罪行的悔恨；

对暗杀的悔恨；

对谋杀丈夫或妻子的悔恨。

B

对爱错人的悔恨；

对通奸的悔恨。

**进一步阐述**

当人们做了一些自认为错误的事情时，便会感到内疚和自责，悔恨也随之而来。有时人们知道这样做是错的，但直到反思自己的所作所为时才会悔之不及。

当人们将自己错误的行为与价值观互相印证时，会产生认知失调的困惑，从而心生悔恨。在观看有关悔恨的故事时，人们会谴

责错误行为,但又对人物的经历感到同情。

### 情境35:失而复得(重逢)

**要素**

- 寻找者
- 被寻找之物

**概要**

寻找者历经困难找回失物。

**变体**

失散的人再次相遇;

某物失而复得。

**进一步阐述**

虽然对此情境的描述相对简短,但"失而复得"是故事中常见的一个主题。在生活中,人们有时会选择"失踪"或离开。此处的"失去"通常意味着寻找者失去了失踪者,这时的失踪者本人并不难过,也可能是失踪者自己"失踪",如孩子与母亲分离或冒险者在荒野中走失。

有些故事中确实涉及失踪者自愿离开的情况,但更多的是非自愿的追捕和绑架的情况。后者通常违背当事人的意愿,是违法行为,构成绑架、营救和逃脱的典型冲突。

从更深的层次上来说,失去与寻找是精神分析学的一个深刻的主题,如孩子与母亲的分离是一次创伤性的经历。分裂也与该主题相关,意味着将好的对象与坏的对象分开。

## 情境36：失去所爱

**要素**

- 被杀的亲人
- 旁观的亲人
- 刽子手

**概要**

旁观者看见亲属被刽子手杀害。

**变体**

A

目睹亲人被杀却无力阻止；

守口如瓶却给他人带来不幸。

B

预言了爱人的死亡。

C

知晓亲属或伙伴的死亡。

D

因所爱之人的死而陷入绝望与低谷。

**进一步阐述**

"痛失所爱"是故事中的常见主题，可以极大地引起受众的共鸣。"所爱"可以是一个物品，也可以是珍视的亲人、友人；"痛失"可以是主动放弃，也可以是被迫离开。通常而言，具有不可抗性的外界因素（如自然灾害、犯罪行为等）导致的失去所爱产生的叙事张力和戏剧效果最为强烈。

上文总结的 36 种剧情模式只是对常见情节的归纳,编剧需要将每一个剧情模式具体化,即设计具体的特定主人公所面对的戏剧问题,交代清楚主人公必须满足的戏剧性需求,如主人公为了实现其戏剧性需求应该做哪些准备工作,分析自身与对手能力时的认知及其将怎样影响双方的抉择等。

编剧要善于将 36 种剧情模式中关联的人及其在社会中的对抗、合作等方面的基本关系和情感情绪抽象化,然后通过想象力和调研,再尽可能多地将这些剧情模式运用于故事的不同时空、不同组织、不同人物。与此同时,编剧必须多阅片、多思考、多调研、多练习写作,方可熟能生巧。

## 第三节　人物戏剧性行动(抉择)对剧情的影响

### 一、剧中人物的行动表现为抉择

戏剧的展开过程与人的一生极为相似。人物的幸福与否、成功或失败都取决于他们的行动。关于主角成长过程的塑造,学界和业界归纳出了"英雄"的"目标序列"。影视故事中的巨大改变指主人公在影片开始之初的状态与在影片结束时形成的巨大反差,这由贯穿全片的一系列小的渐进改变积累而成。这些行动的发生时间和内容是可以被预判的,被称为英雄目标序列。

人物的行动(抉择)导致了剧情的曲折发展,因为行动是由占据特定性格与思想的人物为载体的。无论是人物的思想还是性

格,在片中都体现为抉择。其中,思想是人物在给定的情境中,表达什么是可能发生的以及相关内容的能力;性格则展示道德观念,表明人物试图选择或避免的某类事情。

影视剧中的每一个场景都体现着主人公的认知和选择,都呈现了其性格,推动着剧情走向下一阶段。人物的意志力必须足以在冲突中支撑其欲望,并在最后采取行动来创造出意义重大且不可逆转的变化。人物的欲望必须在结尾处实现,要让观众相信他有能力做到其所追寻的事情。

"选择"意味着主角面临着不同的情境,他可以在行动中与他人产生关联。这些人物关系依据主人公的行动目标变化,基本上为敌手或帮手这两种人物关系。所谓戏剧冲突,正是表现在角色们时刻面临的两难选择上。

## 二、 人物的选择基于与自主权相关的利害冲突

编剧必须思考剧中的角色想要什么。角色的欲望往往会令人吃惊:他们不仅想要钱,还想获得更高的社会地位,甚至想在绝境中拯救他们的好朋友。编剧要记住,角色不管是好人还是坏人,在故事的进程中,他们只能得到"需要"的东西,而不能得到"想要"的东西(除非在某一幕或全片的结尾)。

首先,主角与主要反派角色的设定就是两个角色"想要"的东西是相互排斥的,然后让他们开始自我探索,所以为了得到"想要"的东西而必须先得到"需要"的东西。这类故事常见的结局是,如果一个人成功了,另一个就失败了。

所谓"需要"的东西,就是人物自己能够支配的东西,如财产、

地位等，不管是在家庭内部，还是职场、商场、官场，都适用这个原则。人物要想获得财产，就需要勇敢地把握商机，敢于冒险，找到有能力的合伙人或投资人，通过漫长的历程建立并捍卫自己的商业王国。

其次，两个角色"想要"的东西相互排斥而产生的冲突实质是利害冲突，即对于财产权（或者说主权）的冲突。利益相关的冲突焦点在故事中最为普遍。

以电影《辛德勒的名单》为例。辛德勒在纳粹对犹太人的屠杀中感受到良知的呼唤，想要尽可能多地拯救被迫害的犹太人。在当时，犹太人的地位与任人宰割的奴隶无异。辛德勒的商人身份让他意识到，他可以雇这些拥有体力、手艺和各项能力的犹太人为自己工作，将自己的拯救行为合理化，从而帮助他们躲过纳粹的杀害。因此，这些得到辛德勒庇护的犹太人就如同财产般由辛德勒所有和支配，但犹太人获得的是一定程度上的自由。为了保全工厂中犹太人的安全，辛德勒不得不游走于德国纳粹高官之间，讨好、贿赂他们，并救下更多的犹太人。在这个过程中，辛德勒的需要由一个商人对财富和权力的追求转变为道德层面的需要，即保护犹太人免受杀戮，求得内心的安稳。但是，此时辛德勒也道出了真正的权力是什么："权力是当你有足够的理由去杀一个人时，却选择不杀。"

具有类似冲突结构的例子还有我国电影《我不是药神》。这部电影根本的戏剧冲突是程勇救了大量罹患白血病的病人，却违反了国家法律（最终导致其入狱）。与《辛德勒的名单》类似，辛德勒是明知从纳粹手中救下犹太人冒有极大的风险，仍选择伸出援手。

"药神"程勇起初只是为了通过贩卖药物挣钱（影片中他与妻子离婚，育有一子，父亲在医院需要医药费和照顾），但最终在明知触犯法律的情况下，他仍为了众多白血病患者非法地从海外购买药品。在这个时候，帮助白血病患者维持生命的需求高于他自身获取利益的需求，他甚至低价出售自己非法获得的药品。以上两例都体现出主要人物在需求方面的重要升华，即在与主人公个体有关的利害冲突中，选择了站在弱势的、更需要帮助的他者一边。

### 三、营造"两难抉择"

由于影视剧中人物的行动表现为选择，所以编剧在呈现戏剧冲突时就应着重设计角色们面临的"两难抉择"。"两难抉择"发生于以下两种情境：一是不可调和的"两善取其一"的选择，即从人物的视点来看，两个事物都是他想要的，但环境迫使他只能择其一；二是"两恶取其轻"的选择，即从人物的视点来看，两个事物都是他所不想要的，但环境迫使他必须择其一。

例如，《绝命毒师》第一季的第二集，男主人公与搭档遇到了两种情境：其一是要消融一个人的尸体，其二是杀死另一个仇家。于是，这场戏可被概括为：两个人的利益被绑在一起，掷骰子决定谁处理哪个烂摊子。

总结而言，剧本情节的曲折效果，就是创造一个又一个两难选择的情境。当戏剧冲突被展开时，观众就会产生期待，因为冲突往往是故事在某个阶段的重心，会给观众带来极为深刻的观感。与此同时，观众会在心中同频共振地思考主角将如何选择。如此一来，观众与影视作品就形成了更加强烈的心理联结。

故事的每个阶段都是许多事件在特定时期内共同发挥作用的结果，每个阶段的情况都与前一个阶段密切相关，每一个行动也都会带来相关的反应。当一部影视作品建构起戏剧性前提后，只有一步步展开的故事才能支撑它，并唤起观众最大程度的期待。

需要强调的是，影视剧依赖视听语言的组合。库里肖夫效应表明，电影的基本原则是对若干要素进行配置，使之形成同一个也是唯一一个时间流。因此，影视剧中的戏剧冲突必须是具象的，要让观众看到人物之间的相互反应，即人物必须依靠一连串戏剧性动作。例如，我口渴想去喝一杯水，走向饮水机的时候发现面前站着一个拿着刀的人，他试图阻止我喝水。可见，我所做的事引发了其他人的反应，这就形成了一个戏剧性动作。但是，如果我只是简单地吓得发抖，这只能被称为一个行动；如果另一个人只是举着他的刀，这也只是一个行动。这形成一种相持的静止状态。编剧要做的就是让戏剧性动作持续地向前发展，上述两个人中的一方就必须作出一个迫使对方产生回应的决定。

因此，戏剧性动作指人们通过行动而彼此影响，是各种力量之间的冲撞，也是持续的冲突。当一个角色反对另一个角色时，他们就处于冲突之中。当一个人的每一次行动都促使另一个人产生反应，并加以对抗（而不是寻求一种妥协的方法）时，冲突就会不断升级。以此发展下去，冲突得以建立起来，并保持张力，直到一个结局产生，分出胜方和负方。

故事的情节就是这种一连串的博弈，即两个以上存在利害关系的主体，在处理相互之间的利害关系时，一方的决策受另一方制

约，同时也会对另一方产生影响。

可见，冲突是所有剧本的心脏和灵魂。绝大多数优秀的影视作品都蕴含两个戏剧层次的冲突：其一，主人公与对手针锋相对，产生明显的碰撞；其二，主人公被迫克服一些阻碍他解决外在冲突的内心纠葛。总结而言，主人公在解决外在的行动冲突之前，必须先化解内心的情感冲突。

在剧情中，真正的冲突形成于两难选择之中，即通过对白与行动使角色时刻作出迫使对方产生回应的决定。那么，什么样的决定（选择）才会迫使对方产生回应呢？人物的真实性格会在人处于极端压力之下作出选择时得到揭示——压力越大，揭示得越深，人物的选择便能越真实地体现真本性。归根结底，压力的强度是根本要素，因为人物在没有任何风险的情况下作出选择的意义甚微。剧本中的风险指在主人公不能实现其所想时，可能发生在他身上的最坏的事情。

编剧若想确保戏剧冲突的效用，需要做到以下七点：其一，冲突必须激烈；其二，冲突必须可见；其三，冲突必须凶险；其四，冲突必须不断发展和升级，带给主人公更多的挑战；其五，冲突必须令观众意外；其六，冲突必须令人信服；其七，冲突必须以有意义的方式被解决。

换句话说，编剧必须将角色的心理状态转换成其他人可见的行为状态，这样对方才会有所行动（作为回应）。同时，通过角色的行为，观众也会对他们的性格和整体情况作出判断。这是剧本写作中最具创造性的部分。

## 四、冲突的发展与升级阶段

戏剧冲突的展开过程即剧本的结构。在剧本激烈的、不断升级的戏剧冲突的编排中,有这样几个情节点的创作要求和标准是被业界公认的,包括激励事件、危机、高潮、结局等。具体而言,冲突不断发展和升级的过程一般呈现为以下八个序列。

序列一,"钩子"是吸引观众注意力并让他们持续观看的动力,也可以作为电影的隐喻或与结尾形成对比的开场画面。

序列二,激励事件往往会积极或消极地影响主角的生活,它可能是一次严重的失败或新机遇等,并伴随着改变其一生的影响。影视作品中的激励事件是必不可少的,它应该得到清晰的展示,即在角色身上发生了一些重大的事情,如爱丽丝被带到神奇的国度。

序列三,转折点出现,即迫使主角离开原有的安稳环境,进入一个陌生的新世界,同时设定一个新任务(行动计划),以及一系列吸引人的问题(如将要发生什么)。如,在电影《星球大战》中,卢克·天行者离开他的星球,打断其既有的生活方式和行为方式,推动故事的发展。一定程度上而言,结束的那个点就意味着新的开始,这时角色通常会说一些引领叙事的或重要的台词。例如,《星球大战》里的配角对男主说:"你要学习使用'原力'的方法,以变成像你父亲一样的绝地武士。"这里就引入了关键的问题。此时,观众会想:他会变成一名绝地武士吗?但男主卢克却回答:"不,我不行,我不能那样做。"这样的对话使卢克融入故事剧情中时产生了过渡性,"英雄之旅"一类的叙事会用到这些节拍,其中一个名为"英雄拒绝召唤"。比如,卢克此时说:"不,我不能参与,我不能这

样做,我有工作要做。那不是我喜欢的帝国,我讨厌它,但我们现在对它无能为力。这儿离家太远了。"但随后,卢克回到家,发现自己的叔叔和婶婶已经被杀害,所以他现在不得不加入战队。这就是转折点。又如,电影《黑客帝国》里男主尼奥也有一个犹豫的时刻,他在不确定中选择了红色的药片。这也是该片的转折点:尼奥服下蓝色的药片,故事就结束了;他选择红色的药片,便会待在一个幻境里。

序列四,纠葛的展开。这部分的重要性不如转折点、反转点、危机点、高潮点,它是前面几个序列的累积。具体而言,这部分可以是一种乐观或悲观的呈现——取决于激励事件是积极的还是消极的。积极的激励事件,比如主人公中了彩票,依此就要创建一个积极的拍子加以展开(可以是乐观的,也可以是悲观的)。但是,激励事件通常是消极的,伴有巨大的威胁或挑战出现,如主人公失去了工作。因此,在序列一之后,编剧要设定好角色及激励事件,然后在序列二中展开具体的发展脉络。序列三通常位于总剧本的五分之三处,其中有焦点事件,有动作的积累,然后推进到序列四。

序列五,逆转(中点),指人物的任务有所改变,前面一直吸引着观众的焦点问题有所变化,通常是完全反转,如主角突然意识到自己的好友现在处于敌人的阵营中。于是,他们不得不采取一些行动扭转自己当前的被动局面,认清周围的人的真面孔,并开启新的成长篇章。

序列六,危机指主角在一定的顺境中得到了发展,但在他人构陷或运气不佳等状况下,发展趋势被抑制,剧情开始走向反转——

主角身陷危机，处于故事的最低谷。这部分要将主角的情况设定得与之前的序列有较大的对比度，合理、巧妙地编写故事，并为主人公如何摆脱困境留下线索。

序列七，高潮指在前述一系列的发展进程中，主角认识到内部的根本矛盾（主观的、情感的），开始想办法解决它们，形成最终方案并执行。剧情在此处达到高潮，主角通过克服内外部的矛盾，回答全片的关键戏剧问题，使故事的发展转折更为合理。具体而言，外部矛盾指人物身体所承受的东西，它会导致一个外部的压力弧。同时，这也会附带一个与情感有关的内部的压力弧，用以反映人物的内心感受、情感变化，以及他们想要隐藏的缺点。

序列八，结局，即重建一个新世界，并对整个故事给予全新的解释。

## 五、激励事件的特征

激励事件通常也被称为催化剂，指将主角推向故事行动的时刻、事件或重大决定。在故事的开端，一个两难处境或危机产生，扰乱了人物的正常生活，他们必须试图改变现状。激励事件赋予人物特别是主角一个追求目标。在追求这个目标的过程中，主角的经历使他们成长与改变。

激励事件对不同故事主人公的原有生活平衡的打破有不同的表现，有的是好事，如《了不起的盖茨比》中的激励事件是男主人公赚到了足够多的钱来追求心仪已久的爱人，男主人公首先感受到的是欢乐的情绪。但是，美剧《纸牌屋》中的男主人公帮助新一届美国总统上任，自己却未如愿当上国务卿。于是，他原本的生活、

心理、社会环境的平衡被打破,因为他觉得不公平,也无法在原来的组织中继续以现有的方式存在。他的心中充满恼怒,并打算设法采取行动对抗自己曾帮助过的总统。

有些时候,一方在激励事件发生前尚不能构成主人公的对手,主人公的身份也并未明确。但是,主人公会遭遇的打破平衡的事件一般早就埋藏在其生命的成长旅程中。比如,一个婴儿出生之后,通过其家庭状况、父母的婚姻情况观众便能有所判断。每个主人公都有原生家庭(父母),编剧必须将这部分的情况展示清楚;主人公其他的如青春期、婚姻的七年之痒、中年危机等人生的关键节点都可能是激励事件发生的特殊时期;至于更个性化的激励事件,也可能会与人物的阶级、性别等身份设定有关。

在激励事件中,主人公会产生重新回归平衡的欲望,这一过程会折射出时代和人类、阶级、家庭等组织中的变化。

任何故事中的主人公的一生一定都面临一个需要克服的二元对立境地。有的主人公面对的对手可能是一种无形的力量,如天生有缺陷的主人公可能会具有特殊的生理、心理特征。激励事件之后,主角应该产生一个新需求或新欲望,这将引领主角走向他的结局。

如果主人公在激励事件后的动机得到激发,则戏剧性前提将促使冲突逐步升级。此时,主人公的"自我"是有意识地获得其需要的东西和人物,但潜意识可能是其他会阻碍其有意识地想要获得的东西和人物。这种潜意识也可以表现为对手的反应,可以通过压抑、否认等手段彰显,以映衬对手的力量。例如,陈凯歌导演的短片《百花深处》中主人公的外在行动是"我要搬家,请你帮我

搬，我出服务费"，但还有一个潜在欲望在推动主角，即内在的欲望——"我想保留这些美好的家庭记忆与实物"。

美国斯坦福大学福格博士在其著作《福格行为模型》中指出，要让人做出行动、有所行为，需要动机、能力与提示三者同时出现。这提示编剧在构思主人公戏剧行动特别是构造激励事件时需要注意两个方面。

一方面，要建立起从愿望到行为的映射关系，因为唯有行为是能够立即实施的。这与组织管理中的 OKR[①] 方法比较类似，即先树立有挑战性的目标，再匹配若干关键结果。只要关键结果完成了，目标自然也达成了。另一方面，人物的行为动机是直观的，其能力可以被客观评估，但提示往往是隐蔽的。提示是人物行为发生的决定性要素，没有提示，行为就不会发生。

福格将提示分为三类。第一种提示是人物提示。比如，主人公突然见到某人，并从后者嘴里得知一件事。韩国电影《寄生虫》里的男主人公的高中同学一见到他，就嘲笑他有能力做家教，但没机会和上流社会的女孩子谈恋爱。第二种提示是情境提示。比如，某人听到某首歌就会想起某件事，各种日程表、待办事项清单等也属于这种类型。电影《卡萨布兰卡》的男主人公就是听到那首名为《As Time Goes By》的情歌而被勾起爱意的。第三种提示是行为提示。比如，某人完成某个行为时就会想起某件事。福格博士提倡用行为作为提示，即把人物已经形成习惯的行为作为提示，

---

[①] OKR(objectives and key results)即目标与关键成果法，是一套明确和跟踪目标及其完成情况的管理工具和方法，由英特尔公司创始人安迪·葛洛夫发明。

以此来培养新的习惯。作为提示的行为被他称为"锚点"。因此，对编剧而言，要想用好行为提示，需要做很细致的设计，一般有以下三个步骤。

第一步，确定锚点。在确定锚点时，有一个原则需要注意，即锚点最好是日常生活中常见的事情，如睡觉、起床、吃饭、上厕所、刷牙等，因为只有保证锚点一定会发生，才能确保人物行为的完成。

第二步，用试验将锚点与行为联系起来。对编剧而言，这就是为人物行为匹配锚点，就像拼拼图，要找到最契合的那一块。同时，好的锚点一定是具体的。

第三步，对锚点进行优化，使之更加具体。在此，福格博士提出了"最后动作"的概念，即注重地点、频率、主题或目的。

在王家卫导演的《重庆森林》中，金城武饰演的警察对于情感的寄托就来自与恋人日常行为的锚定，于是他在失恋后因为难以适应而患上了失恋综合征。因此，他要学会接受现状，寻找新的恋人。这对于编剧来说，就需要设定另一个恋爱对象的行为（黄金行为），与警察的锚点联系起来，在地点、频率、主题或目的方面增加刺激强度，使其最终发现自己爱上了这个新恋人。

当激励事件发生时，它必须是一件动态的、得到充分发展的事件，而不能是一个静态的或模糊的事件，因为激励事件必须做到彻底打破主人公生活中各种力量的平衡。在故事开始时，主人公的生活还是相对可控的，然后一个决定性事件发生，将主人公现实生活中的价值选择推向正面或负面。

负面的例子可以参考基耶斯洛夫斯基系列电影《十诫》的第一

集。八岁的巴伯家门前有一个小湖,他喜欢冬天时在那里滑冰。不过,当小湖结冰时,只有达到一定的厚度才可以在冰面上安全地玩耍。巴伯的爸爸是一位数学家,精通电脑,相信一切都能用电脑方程式运算出来,门前小湖的冰面厚度也是如此。圣诞节前,巴伯想去滑冰,他按照爸爸的教导打开电脑询问计算结果,电脑说"I am ready"。于是,他穿上爸爸送的作为圣诞礼物的冰鞋,出门去滑冰。正当他欢快玩耍的时候,湖上冰面破裂,巴伯葬身湖底。

正面的例子可以参考韩国电影《寄生虫》。男主人公得到高中同学的推荐,通过假文凭获得了进入上流社会家庭做家教的机会,从而激起他及全家人冒险的决心。

在大多数情况下,激励事件都是单一的事件,或者直接发生在主人公身上,或者直接由主人公导致。其结果是,主人公马上意识到生活的平衡被打破,要么变好,要么变坏。激励事件偶尔会由两个事件组成,即一处是伏笔,一处见分晓。例如,斯皮尔伯格导演的《大白鲨》的伏笔是一条鲨鱼吃了一名游客,她的尸体被冲到海滩上,见分晓的事件则是警长发现了受害者的尸体。

这里需要强调的是,更好的故事中的激励事件不仅会激发出主人公的一个自觉的欲望,还会激发出一个不自觉的欲望。同时,这两种欲望构成直接的冲突,在这种复杂性下人物忍受着激烈的内心斗争。例如,电影《闻香识女人》中的退伍军官弗兰克因意外而失明,人生的辉煌不复存在,他甚至想要结束自己的生命。他的自觉欲望就是找到活下去的理由,不自觉欲望则是获得如正常人般的尊严。该片中的一个重要的激励事件是,查理误打误撞认识

了弗兰克，但随后卷入了学校的纷争——他无意中看到了几个学生准备戏弄校长的过程，校长让他说出恶作剧的主谋，否则将处罚他。为了使查理免于处罚，弗兰克站出来为其辩护。在这个过程中，两人都收获颇多：弗兰克重拾起了活下去的信念，查理逐渐学会了如何勇敢地面对生活的挑战。如果主人公没有不自觉的欲望，那么他的自觉欲望便成为故事的戏剧性目标。但是，如果主人公只有一个不自觉的欲望，那么这个不自觉的欲望便会成为故事的戏剧性目标。当不自觉的欲望驱动故事时，它将允许编剧创造出一个更为复杂的人物，他可以不断地改变其自觉的欲望。

激励事件的发生有两种方式，随机或有因，即要么由于巧合，要么出于决定。若出于决定，这一决定可以由主人公来作出，或者由一个力量足以颠覆主人公生活的人来作出。如果是出于巧合，可以是天降横祸，也可以是天赐洪福。

有时，一些激励事件会作为故事背景被交代，没有发生在银幕之上。但是，主情节的激励事件必须发生在银幕上，不能被忽视。同时，主情节的激励事件必须让观众亲身经历，原因有二。第一，当观众经历一个激励事件时，影片的关键问题，如"这件事的结果将会如何"等就会在其脑海中涌现，强化该事件的叙事作用。例如，在《教父》中，教父与妻子约好不再杀人，而竞争对手想要杀死他，观众心里就会想这个难题后面要怎么解决。又如，《花样年华》中，当已婚的男女主人公彼此心生好感时，观众会为他们该如何克服现实障碍而揪心。用好莱坞的行话来说，主情节的激励事件是一个"大钩子"，其作用若得到充分发挥，观众的兴趣就能被牢牢勾住，而且能一直保持到最后一幕的高潮。第二，观众目睹激励事件

之后,能在自己的想象中投射出重要场景的形象,尤其是危机场景。这是观众确知在故事结束之前必定会看到的事件。这一场景也被称为"必备场景",因为观众对这一瞬间的预期达到了高峰,编剧必须信守承诺,将其具体的发展进程展现在观众面前。

任何一部影视剧,无论长短,都应该是有头有尾的。因此,在一个激励事件发生之后,主人公为了恢复生活和心理的平衡,要经历一个延宕的、持续的努力过程,最终解决问题。例如,如果在一部电视剧中要落实长女的婚事的话,编剧需要在符合条件的男性角色中进行适配,延宕戏剧目标,从而丰富剧集内容。不过,这里要注意该女性角色适婚年龄的时间限制,剧情发展要符合常理。当不同职业的人物角色遇到打破生活平衡状态的事件时,激励事件可能出现得更为频繁,如一名侦探遇到了新的恶性案件,一名医生遇到了新的疑难病症,一名企业家遇到了新的经营模式,一名宗教人士遇到了新的需要解释的哲学奥义等,编剧可以采用系列剧的形式一直写下去、拍下去,但每一季、每一集影片都是有确定时长的。

作为练习,编剧可以寻找某类特定的主题展开系列创作,许多知名导演也正是这样做的。例如,日本导演小津安二郎聚焦于"嫁女儿"的主题,韩国导演洪尚秀聚焦于"内在情欲的压抑与释放",中国导演王小帅聚焦于"夫妻之间的情感",英国导演克里斯托弗·诺兰聚焦于"记忆、梦境、形体变化与穿越",等等。通过观看他们的优秀作品,可以总结出关于激励事件的一些注意事项。

首先,一部两小时左右时长的故事片的标准是,主情节的激励

事件应出现于前半个小时以内。如果主情节的激励事件在影片开始后的 15 分钟还迟迟不出现，那便会有令观众厌倦的危险。因此，编剧在对主情节的激励事件进行定位时，应考虑这样一个问题，即关于主人公及其世界，观众需要知道多少内容才能引发更为深层次的反应。这是因为只有观众对剧中人物及其世界有了清晰的了解之后，激励事件才能最大化地发挥作用。例如，在美国电影《心灵捕手》中，威尔是美国麻省理工学院的一名清洁工，却在数学方面有着过人的天赋。然而，叛逆的威尔并不珍视自己的能力，到处打架滋事，最后被少年法庭宣判送进少年看护所。在这里，观众都认为威尔的未来将被断送，但此时的激励事件出现了——数学系的蓝波教授认为威尔是个数学天才，向法官求情，使他免于牢狱之灾。至此，威尔的生命发展历程彻底被改变了，从一名普通的清洁工变成他人眼中可以解出高难度数学题的天才。

其次，在设计激励事件时，应当充分考虑其性质。编剧可以思考以下几个问题：一个事件必须具备怎样的质量才能成为一个激励事件？可能发生在主人公身上最坏的事情是什么？如何利用"最坏的事情"引导出可能发生在主人公身上的最好的事情？这一切的答案都与事件的风险有关。以美国第 94 届奥斯卡金像奖最佳影片《健听女孩》为例，女主角露比是聋哑家庭中唯一的健全人，拥有一副好嗓子。在生活中，她为以打鱼为生的父亲和哥哥做翻译，自己却无暇追求喜爱的歌唱事业。其中，对于露比而言，最坏的事便是浪费自己的歌唱天赋，继续当前的生活现状；最好的事是追求自己的热爱，同时平衡好生活。于是，此时一名音乐导师出现，开始引领露比追求音乐梦想，她的生活出现了巨大的转折。

## 第四节 "桥段"的安排

在某种意义上，编剧就相当于全知全能的上帝，可以洞察剧中各人物的情况，可以借助博弈论安排"桥段"。博弈论的重点不是数学逻辑，而是人们的认知前提，直白地说，就是编剧对主人公、主要对手、旁观者的实力、潜力、意图和决心是否真切了解。

### 一、悬念可以设计在双方的"交易"（transaction）被提出之时

影视剧中的主角与其对手是长期处于利益博弈状态之下的，对于电视剧集来说，一个能够造成曲折与意外的有效方式就是在双方的"交易"被提出之时令故事戛然而止，从而引起观众收看下一集的期待。

### 二、两性并肩完成至高目标的剧情是影视剧的基本框架

心理学认为，在人重要的成长阶段，即青年时期的成长中，父母与权威人士常常显得僵硬、虚伪、陈旧与无可救药。年轻的主人公通常面临着认同危机，需要作出艰难选择。此处往往会诞生吸引人的能呈现戏剧冲突的母题，编剧可以让主角投入成长的历练，经历愤怒和认同危机，最终成长。

在瑞士心理学家荣格的心理学体系里，除了压制性以外，父母原型还包括神、先知、术士、医治者或任何可以提供智慧、忠告和指

引的前辈。例如,英剧《重任在肩》整个剧集就是围绕年轻的反腐小组核心成员与老一辈的领导并肩协作而展开的。《重任在肩》第四季的主题为"升职",有反腐小组内部的好友竞争,也有老一辈成员与年轻一辈的观念碰撞。该剧每集结尾处都留有一个悬念,通常有两类:一类是停止在两个利害冲突者的对峙(可能导致其中一人死亡)中;另一类是停止在某个当事人需要作出判断的时候,如互相用枪指着对方,而且其中一人确有杀心。

在《重任在肩》中,女主人公的设计也呈现出调查组中女性成员的素质。按照荣格的人物原型分析,一个均衡的自我同时会包含男性与女性的两种特征,男性自我的女性原型叫阿尼玛,其内涵涉及敏感、感性、智慧、直觉、同情和关爱等。剧情中角色的性别平衡相当重要,男性与女性的性格特征可以是互补的、反衬的,对于塑造饱满的人物形象有巨大的作用。尤其是目标一致、价值观接近的男女角色往往会展现出更加细腻的情感,如发展成恋人、夫妻等,极大地拓展了故事的层次,让剧情的可看度大大增加。因此,男女搭档、并肩同行、追求共同目标的剧情成为影视剧中的常见框架。以电影《史密斯夫妇》为例,约翰和简结婚七年有余,婚姻生活就如水般无味。但这仅仅是表象,他们其实都有秘不可宣的身份——他们分别是两个神秘机构的杀手,彼此都不知道对方的真实身份。一次,他们同时接到一个任务,刺杀的目标是同一个人。至此,两人的真实身份被慢慢揭开。

### 三、 制造悬疑效果

利用桥段安排可以实现剧本的曲折效果,表现为行动分阶段

的悬疑效果。具体而言，编剧要制造悬疑效果，即在人物行动的每一个达成协议的方式上设定故障。就像《天方夜谭》中宰相的女儿，她给国王讲故事时，每逢最精彩处恰好天明，着迷的国王因为想要知道故事最后的结局，便不忍杀她，而她的故事一讲就是一千零一夜。从这个角度来看，宰相的女儿具备一个优秀编剧的资质，她知晓在何处设置障碍，吸引受众的兴趣。一般而言，常见的方式有两种。

第一种是平铺直叙式的曲折，其制造的悬疑感较弱，但对剧情发展和揭示人物性格有帮助。例如，在电视剧《上海滩》里，冯敬尧有意撮合冯程程与许文强，于是为二人安排了一场饭局。但是，当天冯程程与朋友有约在先，想退掉又怕父亲看出自己对许文强的重视，便撒娇说请父亲接待许文强就可以。然后冯程程悄悄打电话给朋友取消先前之约，对父亲谎称朋友感冒说不出话。然而，朋友打来的电话被父亲接听，父亲取笑女儿"这是你说不出话的朋友"打来的。编剧在此处设置的障碍比较巧妙，兼具趣味性和叙事性。一方面，暗示了许文强开始渐渐得到冯敬尧的看重；另一方面，也暗示出冯程程内心对许文强的真实情感。

另一种则强调制造悬疑效果，引发观众的注意。例如，在美剧《致命女人》第二季中，瑞塔趁着房东出门打算偷偷潜入其房屋，但房东在途中发现有东西忘带，准备折返回家。考虑到瑞塔与房东的紧张关系，此处障碍设置带来的悬疑感和惊险感更为强烈，观众看到这里会不自觉地代入瑞塔的视角，不禁跟着倒吸一口凉气，担心瑞塔被房东发现。

优秀的编剧应该适时地在故事情节中设置强度不等的曲折情

节,使故事有跌宕起伏之感,太过平淡的故事很难一直吸引观众的注意力。

## 第五节　戏剧情节的类型与性质

一般而言,影视剧讲述的故事一定要呈现主人公的成长,编剧有必要学习有关故事或人物原型的理论。

### 一、主人公在故事中面临的对抗

在影视剧中,大多数主人公都会在某种程度上经历对抗,首先,乖小孩与坏小孩的二元性是对抗公式中最根本的部分。其中,一个是好人,另一个则是坏人。常见的情形是,在孩子较多的家庭中,一个小孩常会被父母偏爱,受关注的程度远超其他小孩。例如,在韩剧《请回答1988》中,成东日一家有三个孩子,大姐宝拉、老二德善和弟弟余晖。德善是最被忽视的那个孩子:"宝拉"两个字在韩语里的意思是"闪耀的钻石","余晖"是"落日的晚霞","德善"则显得随意、普通、土气;一只炸鸡的两个鸡腿一定会被分给姐姐和弟弟;早餐有两个鸡蛋时,姐姐一个,弟弟一个,她只能吃腌菜;由于与姐姐宝拉的生日相近,每次都是在无奈中与姐姐一起过生日;家里遭遇煤气泄漏的事故,母亲在第一时间想着把姐姐和弟弟拉出房间,唯独忘了德善;等等。诸多表现都彰显出德善的不被偏爱,德善本身则对此耿耿于怀,这种设定将贯穿整部剧集,成为一种挥之不去的底色。总结而言,主角可能终其一生都将感受到压

抑、不公。

其次，是两个人爱上同一个人的爱情对抗。这个模型来自弗洛伊德的"恋母情结"理论模型。恋母情结指孩子对母亲有精神上的爱情需求，对父亲有忌妒性的侵略倾向；"恋父情结"则是女孩子在精神上产生对父亲的爱情需求，对母亲有忌妒性的侵略倾向。这种精神官能的冲突在"恋母情结"中来自"乱伦的禁忌"，即对母亲的不正当欲望。在电影中，该主题普遍出现在与"偷尝禁果"有关的故事线中，通常代表一种爱情的障碍。"通奸"也是"偷尝禁果"情节里的一个例子，其中的已婚男女的不伦之恋再现了男孩对母亲的不正当欲望。与这类题材相关的电影有《朗读者》，它以1995年本哈德·施林克创作的小说《朗读者》为蓝本，讲述了在20世纪50年代，德国少年米高和中年女子汉娜之间的一段忘年恋，故事以汉娜的告别作为结尾。还有意大利影片《西西里的美丽传说》，讲述了二战时13岁的少年雷纳多迷上了当地一个比他大很多的少妇玛莲娜。为了看到玛莲娜那诱人的身姿，雷纳多跟着年龄更大一些的男孩骑着单车穿梭在小镇的各个角落，还悄悄地窥视她的生活。

最后，绝大多数的对抗也集中于外部目标，如赢得大奖竞赛、选举等。很多时候，在主人公获得外部目标的竞赛中，会有一个道德元素牵涉其中，乖小孩与坏小孩的二元对立会被表现出来，如乖小孩想赢得选举以拯救小镇，坏小孩则想着赢后如何统治小镇。

## 二、父子、师生、拍档（朋友）等人物关系及其建构

编剧需要了解人物及其在人际关系中可以达到良好沟通的要

点,因为沟通是一个让各方人物增进了解的关键,是达成合作或妥协的基础。编剧需要了解剧中主人公与对手之间出于不可调和的戏剧性目标而各自持有的论点、论据,并判断双方的论证是否合理。观众心里都有一个天平,在观看时会对剧中主人公与对手作出一定判断,在不同的程度上对影视故事的结局形成共识。

例如,电影《杀死一只知更鸟》的主题表明,要想最好地解决人际冲突,就必须站在对方的立场上思考问题。片中男主芬奇的女儿学习父亲的处事态度,对与父亲对峙的罢工团体的一番问候令紧张的局势有所缓和。芬奇总是会设法让刻薄的人将注意力转向美好的事物。他经常对儿女说,只有从对方的立场上考虑问题,你才能真正了解一个人。又如,电影《丑陋的美国人》则强调扩张地盘的同时也要注意与当地人的沟通。男主与当地人平等相处,互相帮助,并认为村里的老乡都是自己的选民,与老乡们有良好的沟通基础。相比之下,其他人则不太受欢迎,甚至还被当地人栽赃。

在常见的影视剧中,其整体框架就是以父子、师生、拍档(朋友)之间发生的故事为主要内容,如《如父如子》《死亡诗社》《虎口脱险》等。这些人物往往具有相当突出的个性,其性格往往还会极大地影响影视剧的基调或剧情的走向。例如,《我不是药神》中的程勇通过倒卖药品与一众白血病患者的关系日益紧密,成为"合伙人",但在警察的不断追查下,程勇意识到自己的行为有极大的风险,便刻意疏远曾经的"队友",直到最后又为了维持他们的生命选择铤而走险。程勇的一进一退和与"合伙人"的关系变化都彰显出他内心的想法,正是这种动态的关系变化让人物形象跃然于屏幕之上。观众不仅了解了程勇,也对白血病患者群体产生了同情,了

解了他们治病时购买仿制药物的隐情。

要想在影视剧中建构起一个真实的人物形象，编剧应当赋予他们让观众可以信任的品质，不能在脱离日常生活逻辑的情况下塑造人物形象，更不能无故创造"假、大、空"的人物。这就需要编剧善于观察，包括普通人的生活方式、交流习惯，以及上述内容的发生场景。

### 思考题

1. 为什么电影故事一般为三幕结构？
2. 编剧如何在剧本中为人物创造一个两难选择的情境？
3. 若想确保银幕上的戏剧冲突有效，哪些基本元素是必备的？
4. 在剧本可见、激烈与不断升级的戏剧冲突的编排中，有哪些情节点？
5. 剧本中的"激励事件"起到什么作用？

# 第三章 人 物

影视编剧要关注的是"影像"(image),而不是"影片画面"(picture)。因此,对编剧而言,重要的是如何将角色介绍给观众,让他们认识并记住那些角色。据此,编剧必须使每一个角色具有一个目的,担负一个剧情功能。人物设置的首要原理就是将人物分成对立的两组,在不同性质、功能的角色之间编织出一张网。

由于主角与对手往往处在利益博弈的状态之下,所以编剧要关注人物态度、性格在剧情发展过程中的变化,以及由此带来的其他人物关系的变化。

## 第一节 主角及其他功能角色

### 一、主角

从某种程度而言,主人公应当具有移情作用。移情也叫作"感情移入",以对象的审美特性与人的思想、情感的相互契合为客观

前提，以主体情感的外扩散和想象力、创造力为主观条件，是对拟人化与主体情感客体化的统一。观众会在观看的过程中移情，是因为他们认同了主人公的需求，内心被打动了。在认同的一瞬间，观众会本能地希望主人公得到他所追求的一切，因为观众会想：如果我是他，在那种情况下，也会想要得到同样的东西。

在影视剧中，在内心不自觉的欲望的驱使下，主人公用眼睛搜寻着目标，所以编剧在创造一个场景的过程中，必须进入每一个人物的内心，从他的主观视点出发去设计剧情。人物欲望的价值尺度与他为达成欲望而愿意承担的风险成正比——价值越大，风险便越大，好的编剧往往会将终极价值赋予那些具有极大风险的东西，如人的自由、生命、灵魂等。

复合型主人公由两个或两个以上人物构成，必须具备以下两个条件：一是群体中的所有个体必须志同道合，有共同的欲望；二是在为满足这一欲望的斗争中，他们必须同甘共苦，同舟共济，一荣皆荣，一损皆损。一个故事中可以出现多个主人公，他们往往具有不同的欲望，各谋其利，各承其害。这类作品不是通过一个主人公的欲望集中驱动故事的讲述，而是将一系列小故事编织在一起，创造出一幅具体的动态图。

关于影视故事中的主人公应该具有哪些特点，著名编剧理论家罗伯特·麦基认为，所有的主人公都具有某种标志性特质，首要的便是意志力。换句话说，人物的意志力必须足以在冲突中支撑其欲望，并促使他在最后采取行动，创造出意义重大且不可逆转的变化。其次，人物的欲望必须是现实的，足以让观众相信他有能力做到自己追求的事情，同时还必须具有满足欲望的机会。具体而

言，主人公必须至少有一次机会达成目标。如果对一个主人公而言绝对没有希望去做成某些重要的事情，观众便不可能对其产生兴趣。对于编剧来说，剧中的主人公是有意志力和能力追求其自觉或不自觉的目标（满足欲望）的，一直到线索的终点甚至是人类的极限。这是编剧可以发挥创造力的地方。

英国著名小说理论家福斯特在《小说面面观》中提出了"圆形人物"与"扁平人物"的概念。他认为，圆形人物经历戏剧场景并被这些场景改变，扁平人物则不会随场景变化。需要强调的是，主人公必然是圆形人物。福斯特认为，扁平人物在17世纪被称作"体液性人物"，现在他们有时被称作"类型性人物"或"漫画式人物"。那些性质最为纯粹的人物是编剧（作家）围绕一个单独的概念或性质创造出来的，如果人物表现出超过一个性质的素质时，就会让人发现他们的形象正处在朝圆形发展的那条曲线的起点。

扁平人物可以用一类句子表达，如"我决不会抛弃我的丈夫艾力"。这类人物往往没有快乐可言，更没有私人性质的情欲。扁平人物不会随着场景变化，常见于喜剧作品。扁平人物是负责煽风点火的。扁平人物就是一维人物，没有矛盾，其在剧中的功用是较为单一的。编剧不能把一般（不重要的）人物写得多维，否则观众会预设这个人物将做出持续的行动，好奇他会作出怎样的选择，使观众对主人公戏剧性目标的注意力被分散，继而使情节走向混乱。相较而言，圆形人物不能被一个句子概述，观众能记住这类人物是由于他们经历了令人印象深刻的戏剧场景并被它们改变，推动了人物及剧情的有序发展。

由于扁平人物常常以确定的方式在剧中发挥作用，所以很容

易与圆形人物区别开来。例如，在美国电影《大空头》中，华尔街几位眼光独到的投资鬼才在2007年美国信贷风暴前看穿了泡沫假象，通过做空次贷、操纵CDS（信用违约互换）市场而大幅获益。为了进入更大的交易市场，查理和吉米成立了一家小型基金公司，但需要签署协议才能与大公司合作，连续吃了闭门羹之后，沮丧的他们发现了散落在地上的与CDS有关的材料，并且意识到其中的问题比材料描述的更为严重。随后，他们找到了金融界的前辈，确认了自己的想法，并且在前辈的帮助下得到了那份重要的协议，得到了参与做空的机会。显然，这里的前辈正是一个扁平人物，他的作用是用专业眼光判断一个金融项目并决定是否要投资。

对于扁平人物，英国女作家简·奥斯汀能够比一般作家更为巧妙地组合人物性格，如《傲慢与偏见》里的妈妈可用一句话"她不会深入考虑"来概括。但是，一个扁平人物的形象也可以在作家的笔下实现圆形化，如这样的母亲实际上使女儿们私奔的可能性大大增加。

扁平人物在影视剧中是很常见的，他们是一种符号，只有一种性格，为一个目标努力，其所作所为、所说所想只秉持一个信仰。例如，一个领导岗位的人很健忘，每次分配任务时都会遗落一两句话，每当下属要走出他办公室时便会被叫住。如果这位领导每次出场时都呈现为如此，便能给观众留下深刻的印象，同时传递出一种滑稽感。

一般的圆形人物都是故事的主角，他们的性格是多重的，既有主人格，还有一些辅助性格，立体的人物性格可以帮助观众更快地接受主角。此外，圆形人物的性格随着剧情的展开往往会有所改

变,通常体现为两个特点:一是从刚开始的不成熟变为最后的成熟老练,二是一些明显的坏习惯得到了纠正或改善。

美国剧作理论家埃里克·埃德森在他的《故事策略:电影剧本必备的 23 个故事段落》中准确地指出,在每部电影的开始,编剧最好选用以下九种人物特质和情境建立观众对人物的认同:勇气、不公平的伤害、能力、幽默、善良、身处险境、受到朋友和家人的深爱、努力、执着。例如,反英雄式的主人公虽然不那么令人钦佩,但可以让观众感到他们有胆识、有身手,从而引发他们的共鸣和认同,凶恶的黑帮老大、职业小偷、温和的连环杀手等都属此类。悲剧式的英雄主人公有时能赢得观众的些许共鸣,但他们身上常具有致命的缺点而注定失败,帮派分子、犯法的警员或冲动的凶手多为此类。搞笑式英雄主人公是为了揭露伪善或调侃某些社会体制,总是插科打诨,爱开玩笑的外科医生、爱搞恶作剧的"兄弟会"[①]男生、关注点奇特的新闻记者等都属此类。催化剂式的英雄主人公不会经历明显的个人成长,而主要是推动他人成长,如《死亡诗社》中的男主人公约翰·基汀、《亡命天涯》的男主人公金波医生等。

编剧在写作剧本时应考虑各类人物该怎样设定、怎样安排其经历和他们性格中存在的问题。由于一个故事产生的必要条件是围绕一个主题的几个小故事具有因果关系,继而形成一系列事件。塑造人物的难点不仅在于要正确处理人物性格及其所处环境的相互关系,从作品的整体平衡上来说,编剧对各个人物描写的比例也

---

[①] 兄弟会是存在于美国、加拿大等国家的一种社团组织,入会采取自愿原则,门槛是要交一定的会费。兄弟会在刚出现时仅是学生们用来私下褒贬自己老师的秘密小集会,也曾以讨论学术为主题,今天则演变成一种扩张人脉的社交途径。

不能失控。一般而言,绝大多数电影包含 5—7 个主要人物,主人公和对手是必不可少的。主人公的目标取决于不同阶段的主要矛盾,这推动故事向前发展,其他人物或者是主人公的帮手,或者是他的对手。因此,编剧可以从下一节讨论的人物类型中选取 3—5 个关键人物来充实角色阵容。

## 二、对手/反派

通常而言,主人公的对手和反派角色具有以下特征:相对于其他人物,对手是主人公最强劲的对立力量;对手应当是一个人,而不是一群人或一个概念;对手看似不可战胜;对手自恃清高,以主人公自居;对手可以成为主人公心理上的对立面;反派常有一帮与主人公为敌的帮凶;主人公不应该成为自己的对手;自然灾害不能作为主人公的对手;对手可以戴上友情或爱情的面具,直到接近最后时刻才暴露自己的真面目;对手并不总是十恶不赦的坏蛋;对手永远不可能成为主人公,但有时可以主宰情节;当爱情故事是主要情节线时,爱恋对象也可以成为对手。

总结而言,对手具有与主角截然不同的自我观念。对手要有充分的理由为自己的所作所为辩护,即他所做的事完全有理由,虽然有时是不对的。

主人公在与对手的斗争中,常被对手抓住致命缺陷或弱点而给以反击,如父辈的罪会牵连儿女一辈,挪威戏剧家易卜生的《群鬼》就表现了这一点。因此,一般故事在第二幕上半场结束,即剧情的中间点时,当主人公的对手明确,你死我活的争斗开始时,对手会利用主人公犯过的错(包括父辈造成的后果)来对付主人公。

## 三、爱恋对象

　　作为真正的爱恋对象，这类人物必须满足特定的情节发展要求。这包括：爱恋对象致使故事发生重要改变，带给主人公欢笑或冲突；爱恋对象激发出性张力；爱恋对象提供一个主要情节或求爱的次要情节；爱恋对象迫使主人公自省或追求自我成长；不是每一个故事都有爱恋对象的空间，但爱情仍是有效丰富故事的最佳次要情节。

　　举例而言，在著名悬疑大师希区柯克的影片中，主人公一般都会有一个爱恋对象。《迷魂记》里的男主人公约翰曾与一女子订婚，但始终觉得两个人不那么合适。约翰是一名退役警探，一天，他的造船商同学加文请他跟踪自己的妻子玛伦。正是在跟踪的过程中，约翰发现自己爱上了这个美丽的女人，并开始与她约会。不过，玛伦的行为举止怪异，她的丈夫也认为她患有精神疾病。玛伦最终从高塔跌落而亡，但此时，另一个名为朱迪的女性出现在约翰的世界中，她戴着玛伦生前戴过的项链。一切都开始变得扑朔迷离，约翰也开始怀疑自己。在这个故事中，可以看到约翰一直在完善自己，借助对女性的拯救来完善自身。在希区柯克的影片中，男主角往往具有不成熟的特质，而弗洛伊德认为，男人的成长正是通过摆脱恋母情结，找到另外一个女人与之相恋而实现的。

　　从爱情关系来看，其实质就是男女双方从孤立状态走向亲密关系。亲密关系的建立一般与求爱、沟通破裂、悲剧性误解、有同情心者的调停等情节相关，如好莱坞电影《一夜风流》与《街角的商店》这类经典浪漫喜剧电影。

《一夜风流》讲述了一个逃出家门的富家女艾丽与报社记者彼得之间的爱情故事。艾丽本身与飞行员金打算结婚，却遭到富商父亲的极力反对。无奈之下，艾丽逃出家门，在途中与彼得相遇，产生了新的感情。同时，发现女儿逃跑的富商父亲在报纸上发出"悬赏令"，还请了私家侦探寻找女儿。按照一种发展较为顺利的故事结构，女主艾丽应当退掉与金的婚约而与彼得走到一起，但是这样的结局显然太过直白，没能显示出人物之间的复杂纠葛，更不能引起观众的兴趣。在这里，编剧调动了人物的性格、感情脉络和影片结构，具体而言，就是在影片中让艾丽与彼得产生误会，导致两人的情感发展略显曲折：艾丽误以为彼得接近自己是为了得到父亲的酬金，彼得则认为艾丽这种富家女是看不上自己这种来自底层的男人的。爱恋对象的纠葛和情感曲折一下子就会引起观众的惋惜，因为他们明确知道，两人早已产生真情实感，观念的差异和不充分的沟通让两人产生了隔阂。此时，观众便会更加关注两人的情感结局了，好奇心被充分地调动了起来。

　　《街角的商店》则讲述了发生在匈牙利布达佩斯市安卓西大街和巴尔图大街的拐角处的马图切克商店里的故事。克拉里克与克拉拉都是这个商店的店员，每天过着平凡、有规律的生活。不过，他们两人平日里矛盾重重，动不动就斗嘴争狠。他们共同的生活乐趣是对匿名笔友倾吐心声，而且似乎都对素未谋面的笔友产生了爱慕之情。圣诞节前夕，克拉里克因为莫须有的罪名被老板开除，同一天晚上，他准备去赴与女笔友的第一次约会，而他意外地发现，倾慕已久的笔友正是同事克拉拉。失去工作的克拉里克不敢与克拉拉见面。不久后，洗清冤屈的克拉里克升为商店经理，但

他没有告诉克拉拉自己的秘密,而是以同事的身份接近她,试图修复与她的关系。这整个故事都是围绕着男女情感发展的,此处的性张力体现在克拉拉被笔友深刻地吸引,而她却不知道笔友竟近在眼前。知晓一切的观众一定会迫不及待地希望两人相认,并摩擦出爱情的火花,可以说编剧的构思相当巧妙。

美国剧作理论家维多利亚·林恩·施密特在《经典人物原型45种:创造独特角色的神话模型》中对恋爱对象(爱侣)的角色功能有如下描述,可以为编剧提供创作思路上的启发。

爱侣与爱情部分相关,即家的所在与安全感的来源,通常是主角倾诉感情的对象。爱侣可能带来的麻烦有:给主角下最后通牒;误解一些事情,带来更多麻烦;帮倒忙;被坏人抓走,迫使主角不得不暂时搁置目标去营救。

爱侣可能带来的阻碍有:爱上不该爱的人,如二人年龄相差悬殊,来自不同种族或不同阶层。

爱侣可能的关系有:与主角截然相反,给主角的生活带来平衡;填补主角生命中的空白,特别是在主角小时候没有得到父母关爱的情况下;一方性格可能是专横的、颐指气使的或敏感的、随和的;一方开始没那么重要,直到有一天主角的世界突然崩塌。

## 四、导师

导师通常会传授给主人公在与对手决战之前必须掌握的智慧和技能。导师又叫"智者",即无所不能的人。其主要特质有:可以是向主人公传授关键技能或信心的任何年纪的任何人;常面临死亡的威胁;在一个故事中可以有不止一个作为导师的人物;常会赠

予主人公重要的或救命的礼物,如一个有特殊力量的物品或至关重要的信息;导师可以是不诚实或无德的、不正派或下流的、失意或堕落的人。

主人公与导师可能出现的情况有:导师不愿意帮助主角,更喜欢像隐士一样独自生活,不太关心红尘俗世;必须有人来说服导师伸出援手,主角必须认识到导师所提供的帮助具有重大意义;在逐渐熟悉之后,导师会把主角视为朋友或孩子;导师在主角身上看到自己的影子,通过这个学生重新利用自己的智慧,让自己感到愉快;如果学生忘记了导师,或变得比导师更高明,两人的关系可能会变糟,导师可能会伤心。

主人公与导师可能产生的冲突情况有:嫉妒主角独自完成一些大事;导师想给主角上艰难的一课,却不考虑主角追寻的目标和当下紧迫的时间;导师对主角保留了一些解决问题时的必要信息,以便主角可以自己学会;导师故意给主角一些错误的信息来考验他;导师拒绝提供帮助。

负面的导师可能具有的特征:糟糕的导师喜欢通过帮助主角以得到地位和威望;两人年纪差距越大,导师越容易放手,反之可能变成竞争关系;主角可能会在导师身上看到自己未来的样子,并可能因不喜欢这样的未来而远离导师。

正面的导师可能具有的特征:大方提供帮助,随叫随到;在导师眼里,主角的成功代表自己的成功,无任何竞争之心且非常有耐心;导师有过与主角现在所追求目标类似的情况,但没有实现,所以通过帮助主角来实现那个目标。例如,改编自金庸小说的电视剧《射雕英雄传》里的男女主人公作为年轻的英雄人物,都有自己

的导师,有些人还有导师教授的防身绝技或赠予的物件。

在剧中,导师常常面临死亡的威胁,但只有他们是年迈的智者时,其离世才不会显得太意外与不可接受。导师的死亡有三重功能。其一,面对即将到来的终极对决,导师亲自训练主人公,在倾囊相授特殊的本领和智慧之后的死亡迫使主人公独当一面,最终证明自己是英雄,导师的离世意味着他将无法再对主人公伸出援手。其二,导师的离世提供了一个死亡符号,暗喻着英雄即将重生。主人公从失去导师的痛苦中有所改变和成长,已经足够成熟并有能力战胜任何可能出现的对手。导师的离世是主人公的成人礼。其三,导师的死亡是对主人公的一种不公的伤害,为他的求胜之心提供了更为强烈的情感动机,即剧作高潮的生死对决是为死去的导师而战。

## 五、伙伴

伙伴与主人公并肩作战,有挑战主人公、保持主人公内心的坦诚,以及迫使他袒露内心冲突的作用。此外,伙伴也经常作为提供喜剧性的调剂。成功伙伴具有的主要特质如下:伙伴与主人公目标一致,但不是故事的主要推动者;伙伴的本事相比于主人公略逊一筹,并且所处的社会地位常常也略低;伙伴忠心耿耿,值得信任;伙伴不能死去(除非故事是一个悲剧);伙伴没有经历明显的人物成长;伙伴常会质疑主人公的动机,并提出个人建议甚至会导致冲突;同性伙伴常以自己戏剧化的爱情呼应主人公的浪漫爱情。

例如,《绝命毒师》里与沃尔特一起制作毒品并贩卖毒品的学生,《王子复仇记》里哈姆雷特的同学兼好友霍拉旭。

## 六、边界守卫

边界守卫常迫使主人公在继续前行之前证明自己的价值。一开始,边界守卫会拦住主人公并与之作对,随后才变成主人公的盟友或帮手。例如,《西厢记》里的张生借故搭讪红娘,想要了解崔莺莺的信息,起初红娘以"男女授受不亲"为由婉拒了张生,但后来知道张生用计击退贼兵后,对他产生了敬意,开始成为张生的"盟友",竭力撮合他与崔莺莺的姻缘。

## 七、对照盟友

这类角色一开始与主人公处在相同的社会地位和经济地位上,所以在对比中更能清晰地看到主人公的成长。这一角色在故事之初作为主人公的朋友、同事或熟人出现,基本与主人公同处一个环境,有一样的工作、收入水平和生活方式,追求的人生目标也大同小异,往往与主人公性别相同。起初,对照盟友是主人公的镜像,被用来随后的故事中追踪主人公的成长。当主人公冒险前行,地位上升、发展和改变时,对照盟友通常是不变的。此外,对照盟友也可以是主人公坦诚倾诉的知己,但其最重要的功能是让观众清楚地看到主人公的巨变,他们随时准备为主人公提供帮助,哪怕不一定能帮上什么忙。有时他们提供的出发点很好,但有时也可能会帮倒忙。

对照盟友可能带来的麻烦有:出于好意却提供了一些糟糕的建议;不愿意主角改变并超越自己;嫉妒主角的成就,希望自己也有这些资源来完成一些壮举;有时出于对主角安全的考虑,会使主

角偏离其目标和正确的决定；嫉妒主角与其他角色的关系，会稍微搞些破坏。对照盟友可能成为挚友的方式有很多，如有血缘关系，从小青梅竹马，同处一个行业，有相同爱好，活动地域相近或重叠等。比如，在电影《风月俏佳人》中，薇薇安与凯特同住在一栋破旧的公寓中，她们既是朋友，也从事同一种工作。

## 八、喜剧盟友

这类人物认真的态度和与众不同的世界观常使得他们从骨子里散发出喜剧元素，即使他们有时一本正经。喜剧盟友既能助主人公一臂之力，又能带来轻松搞笑的氛围。一个喜剧人物的塑造是通过赋予这个角色一种幽默，即一种人物自己看不见的执迷不悟。

喜剧盟友可能带来的麻烦有：需要过多的关注，给主角一种压迫感；使主角想尽办法来回避他，因此失去一个达成目标的机会；对主角开了一个玩笑，使主角离目标更远；对其他人说了一些关于主角的谣言，给主角和其他人制造了误会。

## 九、小丑

与喜剧盟友类似，不过这类角色大多数时候都是带有善意的。他们会因为一些笨拙行为而破坏主角的计划。小丑试图帮助主角，但又总是把事情搞砸。同时，面对小丑的好意，主角不忍心拒绝他的帮助，也不会让他走开，因为他会替倒霉的小丑感到难过。有时，两人也会产生些摩擦，特别是当主角承受很大压力的时候。

小丑可能带来的麻烦有：总是跟着主角，所到之处都会因为他

的笨拙而蒙受严重的破坏；由于他陷入困境，主角不得不放下其他重要的事来帮助他；当主角终于忍无可忍，叫他不要再跟着时，他会当作没听到，悄悄地又惹些麻烦，并埋怨主角。

## 十、帮手

这类角色会给主人公带来他不具备的特殊才能、技能，以此协助他。

## 十一、有望成为救星的盟友

这类角色往往是好心但有时会带来麻烦的人。比如，一个心急火燎地赶去解救主人公的盟友，却在救出主人公前不幸遇难；盟友信守帮助或拯救身陷险境的主人公的诺言，随后却遇害了。由于救星盟友几乎总是以遇难的方式使观众震惊，观众在心底更深刻地意识到难题只能依靠主人公自己解决。

## 十二、助威的盟友

这类角色是代替观众给主人公摇旗呐喊和送去祝福的小人物，他们确保主人公在目标之路上不会偏航。他们还提醒主人公和观众，当前所遭受的苦难是为了公众的利益，而绝非仅为了一己私利。助威盟友也可以是欢呼的人群，作为观众的替身来鼓舞主人公。

## 十三、对手代理人

属于对立人物，常以一个俯首称臣和按照对手的命令行事的

重要人物的形象出现。对手代理人是主人公的劲敌，他们并不是恶人，往往是还算友好的麻烦制造者。他们不太在意主角的目标实现与否，只是等待一个机会搞砸主角的事情。他们表面上与主角维持着还算和谐的关系，因为他们可能有共同的朋友或工作，但只要他们两个单独在一起，和谐的气氛就会被打破。对手代理人全身心地憎恨主角，甚至在没有主角作为仇恨对象的情况下都不知道怎么活下去。很多时候，其与主角这种爱恨交织的关系已经存在多年，双方都想不起来当初是怎么开始的。有时他们也会为了一个共同的目标合作，但目标一旦达成，便又会分道扬镳。

对手代理人可能带来的麻烦有：总是在暗处等着看主角的笑话，给主角平添许多压力；每次主角接近目标时，他就会插手制造一些新的障碍。例如，美国电影《骗中骗》里的大反派有一个外形似猿猴的命令执行者，什么具体的事都是由他出面接洽。这种人物一般就是福斯特所谓的扁平人物，他心中只有一个想法，即执行老板的命令。

## 十四、独立的麻烦制造者

这类角色是主人公的敌人，但与主人公真正的主要对手没有瓜葛，他们可以引出主人公证明自己的另外一些次要情节。这类人常会激怒主角，制造许多问题和麻烦；他们只是不喜欢主角，并非反对主角达成目标；他们喜欢恶搞主角，并无太多的恶意，主角不在的情况下，还会令他们觉得失落；他们有时也会帮助反派，不过点到为止，无意将主角置于危险之中。

导致这类人物形成的原因如下：他们总觉得自己与主角存在

竞争;嫉妒主角拥有的东西,潜意识里不希望看到他再得到更多;感觉到主角的优越感,于是抓住每个机会打击主角;觉得自己阻止主角达成目标是对的,因为他的信仰让他觉得主角是错的,他坚信自己是为一个更加重要的事业在奋斗;觉得自己比主角更聪明,知道的更多,应该给主角一点教训;像学校里的恶霸一样,喜欢逞强。

例如,《街角的商店》中就有这样一个男性角色。他与男主同龄,未婚,帅气,嘴巴甜,但热衷于玩弄女性,随时会抛弃她们。他与男主形成一种竞争关系,对男主被老板邀请到家里做客(据男主的描述,除了餐前菜,共上了七道)而心生妒忌,抓住男主无意中"吐槽"在老板家因鹅肝吃得太多而有点不舒服这一点加以歪曲,试图在员工中败坏男主的名声,并离间男主与老板的关系。他还故意挖苦男主说"你现在已经是老板的合伙人了吗?",意在指明男主现在其实是与他地位一样的雇员。

## 十五、调查者

这类角色总是在别人不需要他的时候硬要插手一些事情,并提出各种各样的问题逼疯主角。具体而言,调查者缺乏安全感,他们需要了解某个情形的各种细枝末节之后才能作出决定;他们试图控制和操纵主角做自己希望对方做的事;他们嫉妒主角能够达成目标,因为他们自己可能也曾有过类似的目标;他们会利用一些问题,如"你有没有想过……"来给主角制造疑虑,暗示主角需要自己的帮助,直到主角意识到他们的真正目的而摆脱他们。

调查者可能会带来的麻烦有:在主角采取行动时,调查者会提出一系列问题使他进展缓慢;会把主角引向各种不同的方向,以消

耗主角的精力。

## 十六、悲观者

这类角色总是不赞同主角的行动，抱着"没什么能行得通"的想法。他们是按兵不动的行家，喜欢看到自己的疑虑影响主角的思考；他们不知道如何发现事物好的一面，对一切都不抱希望。

悲观者可能会带来的麻烦有：他们会一个个地否定主角的想法，直到主角再无想法；使主角怀疑自己已经采取或将要采取的每个行动；让主角还没有开始战斗就觉得自己已经输了；让主角作出错误的决定；劝说主角不要采取任何行动，直到事态发展到不得不采取行动的境地。

## 十七、超能力者

在最糟的时候，这类角色无所不知或自认为无所不知。他们抱着高高在上的态度看待周围的一切事物，并试图在每个场合都显得冷静、全知，而实际上非常可笑；他们试图预测接下来要发生的事情，如果预测被证明不准确，总是能把责任推到一些外在的因素上；多数时候，他们就是追逐权力和特殊地位的一类人，希望自己与其他人比起来能够得到更高的评价；在最好的情况下，他们就像神谕者，在给出建议和传递信息的时候毫无私欲，也不邀功，默默无闻。

超能力者可能会带来的麻烦有：保留一些重要的信息不说，以便将来再发挥作用；想要接受主角的部分使命，因此扰乱了主角的行动计划；坚持自己比主角知道得更多，使其他角色对主角的计划

产生疑虑；预测的内容会吓到主角或其他角色，给主角造成更大的心理负担。

## 十八、氛围人物

氛围人物使故事显得更加真实可信。这些背景人物是"龙套"，通常只有五句或更少的台词。同时，他们更像道具而不是人物，既不会助主人公一臂之力，也不给他使坏，如《街角的商店》中救了老板的命、本身不够资格在店内做销售员的跑腿小哥，一位年轻并在财务上敢冒风险的女店员，一位中年女会计等。

通过概括总结影视作品中常出现的十八类人物，编剧应意识到日常观察的重要性，在描写人物性格时，在其风采、境遇、地位、教养、气质、思想、表情、用语、行动等方面加以渲染，可以使人物形象更加立体，给观众更深刻的印象。同时，要丰富对人物类型的使用，从不同侧面衬托主要人物的故事线索，合理地推动故事的发展。

## 第二节 原型人物

微软自己出版的百科全书《英卡塔》认为，原型是某种具有代表性的形象、理想或模式，它存在于神话、文学和艺术中，大体上是一种超越了文化边界的无意识的形象模式。人们常说的"太阳底下无新事"与此同理，即类似的人物和事件会无数次在历史的长河中出现。

# 第三章 人　物

对于故事的人物原型，美国剧作理论家维多利亚·林恩·施密特研究得更细致。她的《经典人物原型45种：创造独特角色的神话模型》一书以荣格的原型理论和希腊故事为基础，总结了32种主角原型和13种配角原型。在书中，维多利亚讲述了一个名为《蝎子和青蛙》的故事。一只青蛙遇见一只蝎子，青蛙请求蝎子不要杀它。蝎子说，只要青蛙送它过河，它就不会伤害青蛙。青蛙问：“我怎么知道背着你的时候，你不会扎我呢？”蝎子回答：“如果我扎你，我们两个都会死在河里。”青蛙觉得有道理，便答应了。行至一半的时候，蝎子扎了青蛙的背部。它俩都往下沉的时候，青蛙问：“你为什么要扎我？现在我们两个都要死了。”蝎子用它最后一口气说：“因为这是我的天性。”由此，性格对于人物角色塑造的重要性可见一斑。本节将主要介绍其中的32种主角原型，具体涉及8个女主角的原型及其反面原型和8个男主角的原型及其反面原型。

## 一、8个女主角原型及其反面原型

### 1. 爱神阿芙洛狄忒：诱人缪斯与蛇蝎美人

这类原型的女性角色美艳诱人，有着完美的身段和样貌，象征爱情与女性的美丽，被视作女性美的最高象征，是优雅和迷人的混合体。这类女性对爱与婚姻充满渴望，但她的美艳和力量过于强大，往往给她想要结婚、组建家庭的愿望带来阻碍。同时，她还会利用自身的创造力、美貌等投身于创造性事业。

这类原型的反面角色则会利用自己的魅力控制男人，让他们做一些违背本质和原则的事。有时复杂的人物形象，性格中兼具

这两方面。比如,具有卓越战略眼光、善用权术,同时也是荒淫无度(先是嫁给了亲兄弟,后来又勾引恺撒成为他的情人,恺撒遇刺身亡后又勾引自己的女婿和义子)的埃及艳后克利奥帕特拉七世。

通常,在影视剧中,这类爱神阿芙洛狄忒式的女主角如果没有一个发挥自身创造力的渠道,便会通过性爱将这种动力表达出来,如电影《本能》中由沙朗·斯通饰演的女主人公,美剧《致命女人》第一季里刘玉玲饰演的女主人公等。

这一原型的女性角色的内在恐惧是失去魅力、创造力和衰老,内在动力则是自我实现,即灵魂深处有一种深切的需求促使她充分体验人生并享受过程。

**2. 接生之神阿尔忒弥斯:亚马逊女子与蛇发女妖**

这一原型的正面角色被称为"亚马逊女子",是女权主义者,关注女性解放事业胜过个人安危。这类女性角色会毫不犹豫、奋不顾身地救助困境中的女子或儿童。对于她而言,与同性的友谊是最重要的。同时,她热爱大自然,重视本能和直觉,热爱旅行。她的内在动力是生存、事业、拯救妇女和儿童,取得胜利并像一个殉道者那样不惧死亡,内在恐惧则是害怕失败和承认自己的脆弱。例如,《泰坦尼克号》中的女主人公露丝就是被困住的亚马逊女子。

这类女性角色的反面类型是蛇发女妖美杜莎。美杜莎原为雅典祭司,身为祭司的她必须永为处女之身,但她的美貌吸引了众多男人,其中包括海神波塞冬。波塞冬被美杜莎的美貌吸引,并在雅典娜的神庙里奸污了她。此举激怒了女神雅典娜,因为作为贞洁的处女神及女战神,美杜莎在失去贞洁的情况下选择了苟活于世,被雅典娜视为不够坚贞,于是便将美杜莎变为可怕的蛇发女妖。

美杜莎的头发由蛇组成，与她对视的人都会变成石头。美杜莎型的女主角凶猛好斗、古怪易怒，像独裁者一般，手段狠辣，如《尼基塔女郎》中的尼基塔。

3. **女神雅典娜：父亲的女儿和背后中伤者**

古希腊神话中的雅典娜是智慧女神、战争女神和艺术女神。她传授给人类纺织、烹饪、园艺、陶艺等工艺，以及绘画、音乐、诗歌、舞蹈等艺术。这类人物原型十分聪慧，看重工作和事业，做事讲求战略，对自己的情绪有良好的控制力。她是父权制度的支持者，是"父亲的女儿"，容易被强大的男性吸引。她喜欢学习新事物来开阔眼界，极为擅长使用逻辑思维。她虽然不会亲自参加战斗，但可以给她选定的战士以勇气、力量和知识，帮助他们获得胜利。这类女性形象与亚马逊女子不同，她不会为女人的整体处境做斗争。她们虽然很有能力，但并不想自立门户或推翻父权制度，所以可能还会反对某些女权事业。例如，莎士比亚的戏剧作品《终成眷属》描写了美丽、有才干的女主人公海丽娜费尽心机去争取一个出身高贵、狂妄肤浅的纨绔子弟的爱情。

此类型的反面女性角色就是"背后中伤者"，性格多疑，总觉得周围的人在暗算她，所以在破坏别人的生活或事业时毫不手软。有时，她们甚至会与男性联盟，借助更强大的力量达成自己的目的。比如，英剧《唐顿庄园》里的二小姐就是"背后中伤者"。她在毁掉姐姐的生活与事业时毫不手软，为了利用舆论的力量剥夺姐姐第一继承人的地位，她不惜将姐姐与仆人偷情的丑闻公之于众。

4. **农业女神德墨忒尔：养育者与过度控制的母亲**

古希腊神话中，德墨忒尔教会人类耕种，给予大地生机。她具

有无边的法力，使土地肥沃、植物茂盛、五谷丰登，但在女儿珀耳塞福涅被哈迪斯绑架以后，她疯狂地寻找她，导致大地枯萎、万物凋零，其所到之处寸草不生。

这一女性原型隐喻着人类中的养育者的品质，她们不一定要有自己的孩子，而是以助人为己任，把别人的利益放在自己之前。她们人生的全部意义在于帮助和照顾他人，身边必须有需要她照顾的人。当她们有自己的家庭和孩子时，她们总会全身心地付出。她们害怕失去需要自己照顾的人，更害怕孩子需要帮助的时候自己不在他们身边。总结而言，养育孩子、照顾他人给了她们生活理由，她们愿意付出一切来保护这种关系，爱和归属感是她们的强大动力。例如，李安导演的电影《理智与情感》中的女主人公埃丽诺·达什伍德、《寄生虫》里的女管家、《兹山鱼谱》中男主人公被发配到荒岛上的妻子都属于此类。

这类女性原型的反面角色是过度控制的母亲，极端时甚至可能拐走别人的小孩来抚养。在家庭生活中，她们以为孩子和家人相当依赖自己，实际上是后者的存在证实了其自身的价值，所以她们常以帮助他人的名义而控制别人的人生。当她们与亲近之人的关系走入绝境时，她会陷入崩溃和被人抛弃的恐惧之中。她们极度缺乏自信，无法独立生活、行事。例如，在李安导演的《卧虎藏龙》中，碧眼狐狸与徒弟玉娇龙情同母女，她将自己的全部武功倾囊相授，但也时刻控制着玉娇龙的一言一行；《泰坦尼克号》中露丝的母亲也属于此类过度控制型的母亲，导致了露丝性格中的叛逆。

### 5. 天后赫拉：女族长与被嘲笑的女人

在古希腊神话中，赫拉是与宙斯分享权力的共治者。她的名

字在古希腊语中为"贵妇人""女主人""高贵的女性"的意思。她拥有一双炯炯有神能洞察一切事物的大眼睛,流露出威严而安详的神情。

在影视剧的女性形象中,女族长式的女主人公维系着家族关系,给他人以支持,富有责任心。在神话中,赫拉能抗拒宙斯的魅力,直到他明媒正娶。但在宙斯背叛她后,虽有复仇之心,也未放弃与宙斯的婚姻。相反,她继续用自己的力量维系着家族关系,主持家族事务。可见,赫拉有坚韧的性格,爱、归属感和他人的尊敬是她生存的强大推动力。例如,郭宝昌导演的《大宅门》中的白文氏就是这样的女性角色。作为一个女性,她既有大丈夫般的果敢决断、大度仁义、深谋远虑,也有作为一个母亲的温暖柔情。她的人格魅力帮助她在家族中树立了威望,连她的对头都对她深感佩服。

这类女性原型的反面是被嘲笑的女人。具体而言,如果她的丈夫出轨,她倾向于怪罪勾引丈夫的其他女人,而非自己的丈夫。她坚信这一切都是别的女人的过错,自己的婚姻依然可以被挽救。这类女性的性格顽固、易冲动,极端时甚至会通过自杀、自残等方式获取丈夫的注意,因为她觉得自己为家庭付出了一切,家人应该用忠诚回报自己。对她来说,背叛是她最厌恶、恐惧的,她宁可看着丈夫毁掉他自己,也不愿看到他毁掉自己神圣的婚姻。

**6. 女灶神赫斯提亚:神秘主义者与背叛者**

赫斯提亚有一种冰清玉洁的美丽。相传,海神波塞冬和光明神阿波罗都曾向她求爱,并为此发生争执。为了维护和平,赫斯提

亚拒绝了他们两个,并且凭宙斯的头发起誓永不结婚,而是要把全部精力投入为人类服务的工作中。宙斯对此表示高度的赞赏,并赋予她主掌人间所有家灶的权力。这类女性往往是宁静、神秘的女人,喜欢独处,常常沉浸在自己的思绪里,把家里收拾得窗明几净,并且觉得处理家庭事务的过程十分愉快。对她而言,生儿育女的欲望并不强烈,因为比起婚姻或各种尘世的欲望,她更喜欢清净自由的精神生活。例如,莎士比亚的戏剧作品《一报还一报》里的女主人公伊莎贝拉就是这种类型。故事中,男主人公安哲鲁正直、严苛,做事一丝不苟,对法律的执行极其认真。在安哲鲁被国王文森修公爵看中上台执政之后,他按照法律严惩不贷。当时,没有结婚就发生关系的男女属于犯罪,要被处死的,而克劳狄奥在没有结婚的情况下就让女友怀孕了,于是被安哲鲁抓了起来,准备处死。克劳狄奥的姐姐,美丽端庄的修女伊莎贝拉为了救自己的弟弟向安哲鲁求情。向来铁面无私的安哲鲁被伊莎贝拉美丽的面容和神秘的性格吸引了,并提出若伊莎贝拉将处女之身献给自己,便放过她的弟弟克劳狄奥。面对这一切,作为深谙人性的圣洁修女,伊莎贝拉坚定地拒绝了。

  这个女性原型的反面角色为背叛者,她不再是深明大义的圣洁修女,而是害怕做错事,会习惯性地避开人群和社交场合。她们内向至极,没有亲密的朋友,为人拘谨,不愿冒险。更有极端者,表面看起来安静善良,背地里却利用各种手段加害她不喜欢的人。例如,美国黑色电影《杀心慈母》中的萨特芬就是这样一个角色。她总是会把家里打扫得一尘不染,为丈夫和子女付出了一切,堪称完美母亲,但她会想方设法地杀掉那些对她家人不好的人。

### 7. 生育之神伊西斯：女救世主与毁灭者

这一原型的正面女性角色是超然的观察者，能掌控全局，理解各方的想法。同时，她对自己有清醒的认识，有坚定的信仰，关键时刻会为大家的利益牺牲自己。当她看到人们被坏人或他们本身的欲望带上邪路时，便会努力将他们从歧途中拯救出来。可以说，一种伟大的力量给她带来了生命的活力，她具备他人没有的圣洁、睿智和奉献精神。这类女主人公不侧重于伸张女性权利，也不力求成为具有才智与商业能力的专业人士，而是有更加宏大的任务，即拯救整个社会环境。例如，美国电影《永不妥协》的女主人公艾琳就是这种人物原型。她经历过两次失败的婚姻，自己独自抚养三个孩子。在一次偶然的交通事故中，她结识了律师埃德，获得了在律所打杂的机会。在律师调查一件污水申诉案时，艾琳偶然发现了污水中含剧毒物质，供水公司却敷衍了事，她决定利用自己的力量为众多受害者讨回公道。

对应女救世主的女性反面角色原型是毁灭者，这类女性在出于好意的情况下，也可能会做出具有巨大毁灭性的举动。这类女性角色看上去相当理智，并且冷酷无情，只做她坚信是正确的事情。例如，法国电影《第五元素》中一头红发的莉露就是这类人物。她受命来到地球，协助人类与每隔五千年降临一次的邪恶力量对抗，联合风、火、水、土四块神石击退敌人。但是，在这个过程中，她看到了人类残酷无情的一面，陷入了到底该摧毁人类还是其敌人的困惑之中。

### 8. 冥后珀耳塞福涅：少女与问题少女

在古希腊神话中，珀耳塞福涅的母亲不喜欢向女儿求婚的男

神，便将珀耳塞福涅藏到深山中，不让她与其他神接触。因此，珀耳塞福涅在成为冥后之前，生活得非常安静。有一天，珀耳塞福涅与仙女们一起采花，她一个人在不经意间远离了朋友，并被冥王哈迪斯绑架，成为冥后。珀耳塞福涅身份尊贵，受到了高强度的保护。

这个人物原型的正面角色是天真少女，过着无忧无虑、平安喜乐的生活。她觉察不到世界里潜伏的危险，从不担心什么，也没有任何压力。她热爱冒险，因为觉得自己不可能受伤；把周围的一切设想得相当美好，以为自己永远碰不到坏人。有时她也会选择把创伤埋藏在心底，像没有发生过一样，但这个秘密就像一枚定时炸弹。这类女性人物的天真与其年龄无关，而是本性使然。

这个人物原型的反面角色就是"问题少女"，她们通常处于失控状态下，痛恨权威，内心压抑、易怒、自私，除了自己谁也不在乎，甚至有轻生的念头。这类人物原型具有热爱冒险的天性，天真活泼的性格让男人喜爱。例如，改编自英国小说家哈代名作《德伯家的苔丝》的同名电影里的女主人公苔丝就是这种类型。由于家境困难，苔丝受父母之命，去找自己家族的其他贵族亲戚寻求帮助，却在路上被堂哥亚历克诱奸。后来，她与牧师的儿子克莱尔恋爱并订婚，在新婚之夜她把昔日的不幸向克莱尔坦白，却没能得到原谅，导致两人分居。辗转几年，苔丝再次与亚历克相遇，后者阴魂不散地纠缠她，他们不得不开始同居。与此同时，克莱尔从他乡归来找到苔丝，为自己当年的冷酷无情表示忏悔，想要与她重归于好。处于痛苦、纠结之中的苔丝将愤怒指向了始作俑者亚历克，并最终将其杀害。

## 二、8个男主角原型及其反面原型

### 1. 光明之神阿波罗：商人与背叛者

在古希腊神话中,阿波罗深深地爱着月桂女神达芙妮,并对她展开了疯狂的追求。然而,达芙妮对他丝毫没有感觉,甚至一见到他就跑。眼看她就要被阿波罗追上之时,她绝望地呼喊,希望父亲河神能够救她。河神立刻用神力把达芙妮变成了一棵月桂树,阿波罗也因此没有得逞。这个故事已经或多或少地显示出阿波罗这个人物原型在与女人交往时的不受欢迎。

这类原型的正面角色是商人,他总是忙忙碌碌,时刻想着工作。他的目标明确、清晰,喜欢做计划,不能忍受混乱、无序。这类人会是很好的老板、合作伙伴或员工,自尊、自信、追求成功是他的动力,竞争会激励他尝试新鲜事物。不过,他也有缺点:害怕失去事业和与一个人过于亲密;不能接受被拒绝,尤其是女人的拒绝;他也并不是一位好丈夫或好父亲,有时他表现出不知该如何放松或与孩子玩耍,总会把工作带回家,以躲避家庭生活;他总是衣着光鲜,实际上却对生活没有热情;他有时会显得缺乏同情心,认为成功比友情等更重要。例如,美国电影《风月俏佳人》中拥有百万身家的企业家爱德华·刘易斯,他潇洒迷人,却总是无法处理好与女人的关系。

这类原型的反面角色是背叛者,他们会在危机中不惜一切代价保住自己的事业,哪怕是不道德地牺牲、侵犯他人的利益;他们对别人毫无怜悯之心,只用脑而不动感情;他们会在局面混乱时失去控制;他们关注细节、规则、日程安排,是个完美主义者;他们有

时会觉得自己被大材小用了,希望通过努力得到认可和尊重;他们一旦觉得自己被团队抛弃,就不再会有任何忠诚了。例如,美国电影《了不起的盖茨比》中的男主人公盖茨比就是这类原型。他不满父亲的地位与生活习惯,想通过自己的努力跨越阶层。同时,有很多女人喜欢他,因为他健壮、潇洒,没有钱却有涵养。但盖茨比并不是真心地喜欢她们,抱着只是玩玩的心态。

#### 2. 战争之神阿瑞斯:保护者与角斗士

在奥林匹斯诸神中,阿瑞斯被形容为"嗜杀成性的杀人魔王以及有防卫的城堡的征服者"。他是力量与权力的象征,是人类战争的人格化。在古希腊艺术作品中,阿瑞斯被描绘为一个戴着头盔、手持长矛的英俊青年,本能地热爱战斗和鲜血。

这类原型的正面角色是保护者。这类人是用身体而非头脑去感受生活的人,热衷于各种肢体活动,性格单纯好斗、多疑,总觉得每个人都与他作对;他们对女人呵护备至,是不错的情人,但他们也会突然离开,不是可以托付终身的良人;他们保护自己所爱之人的态度相当强硬,就好像他们只是单纯地喜欢战斗一样,经常会因为一点小事而大动干戈;他们精力旺盛,喜欢冒险,往往行动之前不考虑后果。例如,美国影片《恋恋笔记本》中的男主人公诺亚就属于这类原型。他是跳踢踏舞的高手,身体素质极强,总是通过富有挑战性的方式大胆、直接地追求他心爱的人。

这个原型的反面角色是角斗士。他们不再去保护或拯救他人,或是为正义的事业而斗争,他们的战斗纯粹只是为了满足自己嗜血的欲望;他们内心空虚,所以要用冒险去填满;他们性格冲动,时常会情绪失控,内心难以揣测;他们不再具有温柔的情感,表现

出来的更多是愤怒。例如,美国电影《洛奇》的主人公洛奇就是这类人物的典型。洛奇是费城的过气拳击手,空有拳击热忱,却只能混杂于三流的拳击赛。

### 3. 冥王哈迪斯:隐士与巫师

这个原型的正面角色是隐士。他们性格敏感,能够看到其他人所看不到的世界;他们擅长思考,渴望认识世界、了解世界,热衷于思考和分析各种思想,探讨人生奥秘;他们不喜欢被打扰,享受孤独,在人群中如隐形人一般;他们的内心也渴望拥有一个家庭,有爱人相伴,但更害怕自己被感情支配;他们看上去冷漠,甚至毫无个性,因为他们害怕周围的世界对自己产生影响。例如,李安导演的《卧虎藏龙》中的罗小虎和美国影片《无因的反叛》中的男主人公吉姆都属于此类人物原型。

这类原型的反面角色是巫师。他们利用神秘的能力来伤害周围的人或破坏环境;孤独使他们进入一种精神分裂的状态,不能感受或表达真爱,只会控制他人;他们具有某种程度的反社会特征,认为整个世界就是个笑话;他们不喜欢依照社会规则生活,反而喜欢打破规矩,引起他人的恐惧。例如,美国著名惊悚片《沉默的羔羊》中的被关押的精神科医生汉尼拔和《科学怪人》中的天才科学家弗兰肯斯坦都属于此类人物原型。

### 4. 商神赫尔墨斯:愚者与无业游民

赫尔墨斯是古希腊神话中的商业、旅者、小偷和畜牧之神,也是众神的使者,奥林匹斯统一后,他成为宙斯的传旨者和信使。同时,他也被视为行路者和商人的保护神和雄辩之神。赫尔墨斯十分聪明,传说他发明了尺、数、七弦琴和字母;他也十分狡猾,被视

为欺骗之术的创造者,他还将诈骗术传给了自己的儿子。相传,赫尔墨斯的魔杖可使神与人入睡,也可使他们从梦中苏醒。赫尔墨斯还是希腊各种竞技比赛的庇护神。

这类原型的正面人物是愚者。愚者喜欢做中间人,在许多的社交圈里穿梭。他总是在期待下一次冒险,新鲜的经验最吸引他。在影视剧中,他们往往以富有想象力、无忧无虑的小男孩的形象出现。这类人物面对他人从不觉得自卑,并认为其他人看不到其人生的无趣和浅薄;他们总是四处玩耍,不在意自己的所作所为是否符合自己的年纪;他们让人信赖,给人以希望,走到哪儿都能交到朋友;他们的内在动力是求知欲,好奇心驱使着他们不断去探索,并时刻保持身体和头脑的灵活;内心单纯的他们认为世界是简单、单向的,很容易被别人掌控,所以不得不总是面对残酷的现实;他们总是回避承诺和感情纠缠,较难维持一段恋情。例如,美国电影《阿甘正传》的主人公阿甘就属于这类原型。阿甘于二战结束后不久出生在美国南方一个闭塞的小镇,他先天弱智,智商只有75。然而,他的母亲性格坚强,常鼓励阿甘"傻人有傻福",要求他自强不息。于是,阿甘像普通孩子一样上学,并且认识了一生的朋友和至爱珍妮。

这类原型的反面角色是无业游民。他们整日在街头游荡,看上去像骗子,有时也会发一点不义之财;他们不负责任,没有道德感,做什么事都容易过头,常常给家人带来痛苦和耻辱感;他们以自我为中心,缺乏同理心。例如,法国导演莱奥·卡拉克斯的影片《新桥恋人》中的流浪汉埃里克斯。他腿部残疾,每天无所事事地在城市游荡,之后遇到了因突然患上眼疾而情绪低落,最终离家出

走的富家女米歇尔,两人坠入爱河。随后,米歇尔家铺天盖地的寻人启事让埃里克斯意识到,他们属于不同的世界,难以维系当前的感情。悲伤不已的他用枪打碎了自己的手指以宣泄痛苦,疯狂地烧掉寻人启事,露出了疯狂、残暴的一面。

### 5. 酒神狄奥尼索斯:妇女之友与引诱者

狄奥尼索斯是古希腊色雷斯人信奉的葡萄酒之神,不仅握有葡萄酒醉人的力量,还以布施欢乐与慈爱在当时成为极有感召力的神,在女子需要的时候倾听她们的疑惑,为她们排忧解难。在他的身边,女性会变得更加自信、放松。

这类原型的正面角色是妇女之友。他们在孩童时期与母亲很亲近,但母亲可能在他很小的时候就过世了;他们侠义、温柔,喜欢女孩子,不论她们的外貌如何;他们将女人视为与自己平等甚至比自己更好的人,鼓励她们变得坚韧、强大;他们会为自由和梦想放弃金钱和权力;他们喜欢迷醉的状态和有趣的事物,享受性与爱,并因自由放任的生活方式而被其他男人轻视。在其他男人看来,他们难以忠于某个女人或坚持地追求某个事业上的目标,无法遵循任何形式的规章制度。例如,《泰坦尼克号》中的男主人公杰克、《西北偏北》中的男主人公罗杰、《春天不是读书天》中的男主人公菲利斯都属于此类原型。

这一原型的反面角色是引诱者。他们爱女人,但更爱自己,他们会将女人从一段感情中引诱出来,打乱她们的生活,然后抛弃她们,留她们自己收拾残局;他们有时会同时与几个女人来往,导致对方陷入情感上的混乱。例如,《德伯家的苔丝》中的亚历克就属于此类角色,他诱奸了自己的堂妹苔丝,并在多年后仍与她纠缠

不清。

### 6. 创世神奥西里斯：男救世主与惩罚者

奥西里斯是古埃及神话中的冥王，也是植物、农业和丰饶之神。他生前是一名开明的法老，被自己的弟弟沙漠之神塞特用计杀死，之后被阿努比斯做成木乃伊复活，成为冥界的主宰者和死亡判官。作为冥界之王，奥西里斯执行人死后是否可以得到永生的审判。

这一原型的正面角色是男救世主。他们具有神性和圣洁的心灵，关心他人，愿意牺牲，信仰坚定；他们害怕人们被恶人引上邪路，一生都在为某个目标奋斗；他们惧怕人们不把自己的话当回事，低估他们所传递信息的价值；他们害怕自己没有足够的时间来完成使命，认为自己的目标能影响千万人的人生。例如，电影《黑客帝国》中以救世主身份出现的主人公尼奥就是这类人物原型。

这个原型的反面角色是惩罚者。他们会对追随者进行严厉的批评，有摧毁他人的灵魂和自我的能力；他们觉得自己的话就是律令，不会试图宽慰他人或厚此薄彼，而是迫使他人挑战极限。例如，在诺兰《蝙蝠侠》三部曲系列电影中，男主人公的对手们都属于这种原型。

### 7. 海神波塞冬：艺术家与虐待者

波塞冬是希腊神话中的海神，也是掌管马匹的神。波塞冬愤怒时，海中会出现海怪，他手中的三叉戟不但能轻易地掀起巨浪，还能将万物粉碎，甚至引发大地震。当他驾驶战车在大海上奔驰时，波浪会变得平静，并且周围有海豚跟随。因此，爱琴海附近的希腊海员和渔民对他极为崇拜。海神代表大海的神秘莫测、激烈、

无常，正像艺术家那充沛、神秘的内心。

这个原型的正面角色是艺术家。他们性格敏感、充满激情，内心深处有强烈的创造力；他们在意别人对自己作品的看法，难以接受负面的评价，甚至会因为某个人对自己作品的贬损而毁掉它；他们不能很好地控制情绪，只在意释放自己的情感，认为自己是宇宙的中心，谁在身边、经历什么对他们来说都不重要；他们难以融入正常社会，没有强大的社交能力，人际关系也很普通。例如，《日瓦戈医生》中的日瓦戈就属于这类原型。

这个原型的反面角色是虐待者。他们会因情绪的不稳定而殴打妻子，然后再送花道歉；他们有时会与他人玩心理战术，报复心极强；他们不在意自己和别人的生死。例如，我国电视剧《不要和陌生人说话》里的男主人公安嘉和就是这类人物。他性格扭曲，因怀疑妻子与人有外遇，长期殴打并控制妻子，但当妻子要离开他时，他会放下身段示好，以挽留她。

### 8. 众神之王宙斯：国王与独裁者

宙斯是古希腊神话中的第三代神王，统治世间万物、至高无上的天神，是希腊神话中最伟大的神。

这类原型的正面角色是国王。他们像不知节制的教父或帮派头目一样，对他们来说，任何事物都是非黑即白的，不存在中间地带；他们内心强大，善于说服他人，但也好面子，自尊心极强；他们善于管理，是谋略家，待人慷慨，果断、自信，喜欢居于主导地位。例如，《教父》中美国黑手党柯里昂家族的首领维托·柯里昂就是这类人物中的典型。他看上去如同绅士一般，具有不怒自威的强大气场；他具有超强的判断力，做事果断，不拖泥带水，也是众多平

民百姓的"保护神"。

这类原型的反面角色是独裁者。他们沉迷于统治和控制他人的快感,想要他人彻底服从自己,从而随意地处置他人的命运和人生;他们甚至会滥杀无辜,仅仅是为了证明自己有这样做的权力。例如,在《辛德勒的名单》《波斯语课》等反映二战时期的电影中,纳粹军官就是这样的角色。

总结而言,以上 32 种人物原型可以供编剧在创作中借鉴。但是,影视剧的人物通常是高度复杂的,有时会出现多种原型特征同时出现在同一人物身上的情况。这个时候编剧需要进行深入的思考,以避免不恰当的人物特征使人物失真。

### 思考题

1. 扁平人物和圆形人物各具有什么特征?
2. 在电影的开端,哪些人物特质和情境可以让观众对主人公产生共鸣?
3. 影视剧中的角色功能主要有哪些?
4. 不同主人公原型的内在恐惧和内在动力分别是什么?
5. 找一部你最喜欢的影视作品,试着为其中的一个主要角色撰写人物小传。

# 第四章　对　　白

影视剧格外注重角色（人物）的内心成长，观众会跟着他们一起经历冒险，感受欢乐，实现梦想，领略不一样的生活体验。

影视剧的观众会对故事中的主人公产生认同，并对主人公为了实现自身的（戏剧性）需求而进行的探索牵肠挂肚，所以编剧要着重呈现主人公团队与对手团队在做什么，以及他们为什么这么做。

精神分析学家弗洛伊德认为，人格由本我、自我、超我三部分组成。因此，对于影视编剧而言，"自我"就是主人公意识一直存在且活跃的地方。编剧要将角色的"自我"融于故事场景，展开人物的独特性。其中，展示人物最有效的一种方式就是对白。

## 第一节　对白的性质与功能

影视剧中人物所说的话就叫作对白，通常以人物之间的对话作为表现形式。导演通常会根据编剧笔下的人物描写和对白来组

织镜头语言，并通过服装、灯光、道具等手段展示人物、叙述故事。具体而言，对白有以下几个功能。

第一，交代故事背景。人物的对白首先要为观众传达有效信息，为他们了解整个故事（剧情）的背景建立基础，如描述故事发生的地点、社会背景和重要人物间的关系。

第二，塑造人物形象，展现人物关系。一个影视剧作品通常涉及众多人物或某类人的群像，编剧正是通过对白的设计，为剧中的每个角色赋予独属于他们自己的性格。要注意，人物对白的设计应符合人们日常生活中的语言习惯，一个优秀的人物角色，其语言和行为往往是匹配的，只有这样才能让观众信服虚构人物的真实性。比如，市井小民的语言风格必然与知识分子不同，但一个跌入困境、沦为底层的知识分子的语言风格又势必与上述两者的风格都不同。编剧要通过角色的对白传达出角色对其所处世界的真实感知，包括他对一些事情的看法和态度，这会决定角色的发展，并让观众了解其性格变化的缘由。如同故事有五个主要阶段——诱发事件、进展纠葛、危机、高潮、结局，角色的对白也可以反映其变化的五个阶段——欲望、觉察对抗、行动选择、行动/反应、表达。角色真正的自我，在他追逐欲望（满足自身需求）、作充满危险的抉择（行动）时，能得到淋漓尽致的表达。换句话说，此时角色的性格真相（true character）在更为深层的心理层面和道德层面得到了呈现。

举例而言，在我国电视剧《北平无战事》第 47 集中，中国共产党安插在敌方重要负责人（中央银行经理）身边的谢襄理的真实身份已经被识破，敌方代理人在就要进行币制改革以获得军需资源的前一天去捉拿他。此时，谢襄理的生命危在旦夕，组织交代的任

## 第四章 对　　白

务即将功亏一篑。于是,他利用敌方政府的法律规定与敌方代理人斡旋,又利用条款中关于在金圆券入库之前一天内谁都不可以离开,否则格杀勿论的规定,迫使敌方代理人因与自己铐在一起而无法行动,为组织营救自己争取了宝贵的时间。敌方代理人也是一个极有胆量的人,谢襄理在知道自己的女儿被抓后,他的深层心理便展现出来——他不畏惧死亡,这就使他在心理上战胜了对手。剧中有这样一段对白,很好地揭示了敌我短兵相接时的人物性格。

　　谢:我是中央银行任命的,中央银行没有免我的职,任何人不能抓我;中央银行如果免了我的职,你派两个警察就可以把我抓走,需要你亲自来吗?

　　敌:你藏得这么深,抓了你的女儿都没把你逼出来,我不亲自来成吗?

　　谢:你再说一遍?

　　敌:还需要再说吗?

　　谢:我还以为我女儿去了解放区,你是不是想告诉我,她在你的手里?

　　敌:你觉得呢?

　　谢:我觉着呢,就是你能放过我,我也不会放过你了。今天为了配合币制改革,我连留给女儿的金镯子都捐出去了,你却疯狂为自己的儿女敛财。有什么事,我们去南京军事法庭去说吧!这里是金库值班室,请你出去!

　　敌:我告诉你,我要抓的人还没有一个能侥幸逃脱的,你以为你自己还能跟我一起上南京特种刑事法庭吗?

第三，渲染叙事环境，推动故事发展。影视作品的叙事通常是基于人物对白的，当人物价值观念有了根本性的冲突时，首先就会体现在对白上。由于关键的对白往往有扭转故事发展走向的力量，所以通常作为转场手段，如主人公说要去参加舞会，下一个镜头就是他出现在舞会上的场景。对于这类语言，编剧要反复推敲、琢磨，彰显重要台词的力度。一般而言，故事的外在、社会冲突越多，对白就越少；个人的、私密的冲突越多，对白就越多。

第四，点明剧作主题。例如，在电影《穿条纹睡衣的男孩》中，父亲与儿子、布鲁诺与沙穆尔、犹太人母亲与儿子之间的对话，都有效地表达了电影的主题，即战争的残酷、纳粹的无情、爱与友谊等。这类对白往往出现在作品的结尾，在点明主题的同时，也升华了主题，能够引导观众产生更深层次的思考。

## 第二节　对白的有效性

人物必须是呈现出来的，而不能是被描述出来的。电影、电视剧作为一种视听艺术，在这方面具有得天独厚的优势。观众宁愿看到一个角色哭泣，也不愿只是听他们说"我很难过"；观众宁愿看到一个角色用拳头砸穿一堵墙，也不愿只是听他们说"我疯了"；观众宁愿听到一个角色尖叫或看到他们因恐惧而瑟瑟发抖，也不愿只是听他们说"我害怕"。

剧作理论家罗伯特·麦基在其《对白》一书中指出，有效的对白能同时执行六项任务：

第四章 对　白

（1）每个口语表达执行一个内在行动；

（2）每个行动/反应节拍均加强场景，建构至转折点或围绕转折点建构；

（3）对白中的陈述和暗示传达出信息和观点；

（4）独特的口语风格使每个角色个性化；

（5）进展节拍捕捉读者/观众的注意，把他们带进叙事驱动的浪潮，不知时间的流逝；

（6）在击中读者/观众的同时，语言使场景和角色保持真实，维持虚构故事的真实可信。

具体来说，编剧在设计对白时需要考虑以下要点。

第一，对白应当推动发生在当下的冲突。剧中切勿出现问答式的对白，电视上那些推销产品式的对白令人生厌，编剧要将对白镶嵌到冲突中。角色因欲望而行动，将角色最强大的欲望放大就能产生戏剧冲突。

在创作一场戏时，编剧写任何一句台词前都要问自己：此时此刻，我的角色要如何行动？他要采取什么策略？

具体而言，首先，要从角色的主观视角出发，将场景视觉化，调动自己作为一名编剧的认知和视觉力量去想象角色看到、感受到却没说或说不出的内容。剧中人物对每个策略的选择都彰显着其本质，也决定了他将用什么样的对白来展开戏剧动作。

其次，从角色的本性和经验出发，修饰其对白的形式。编剧要在词汇库里努力寻找能将人物的精准影像传递给观众的文字，创造属于角色的独特对白。同时，对白应具有接续性，能总结一部分情节，并开启下一阶段的故事。

第二，对白应当充满戏剧张力，能调动转折点。仔细分析，角色的欲望有五个维度，即欲望对象、超意图、动机、场景意图、背景欲望。在每个故事中，主角的超意图往往具有一定的普遍性，具体的欲望对象则赋予故事原创性。当人物的内在欲望与外在环境没有产生冲突，就无法形成转折点，剧情也就没有任何改变。

编剧写任何一个场景时，都要"走进去"看看自己的角色能看到什么，然后挖掘一个文化符号来丰富场景，包括语言、家庭、社会、艺术、运动、宗教等。罗伯特·麦基在《对白》里指出，人们通过他们都知道的作为第三者的东西交谈。例如，在电影《教父》中，教父教儿子处理事务的方法，其中的一个原则就是不能让对手知道自己的真正意图。但是，儿子表露出了自己的意图并被对手知道了，导致对手设法杀害教父。这就造成了新的后果，但这个新的后果只能由教父继承者，即年轻的教父才能设法解决。在众人商议如何处理教父被杀之事时，引出了故事的主题：十年左右，清除害群之马。同时，他们以历史为教训，将发生过的同类事例和人物作为某种"第三者"，如教父说"要先发制人，就像要在慕尼黑制止希特勒一样，否则麻烦就大了"。言下之意是"你做得对，我们都以你为骄傲"。

第三，对白的一条台词常只表达一个中心思想。编剧应尝试让问题的答案不简单地为"是"或"不是"，而是一系列暗示"是"或"否"的对话。要找到每个人物的核心情感，即他经历中的独特之处，通过调动人类共通的情感，激发读者投入其中。

例如，在美剧《风骚律师》中，男主索尔与其灵魂伴侣金的对白。前情是，在另一个律所任重要职位的金与老板看到索尔抄袭

老板的商标,并在路边做了很大的户外广告。老板愤怒地要告索尔,金此时对索尔仍有感情,所以先稳住老板,自己前去找索尔商议。索尔正在美容院泡脚,看到金进来时,他邀请她一起泡脚。两人的对白如下:

金:很舒服啊,涂指甲也不要钱吗?

索尔:这些免费,涂指甲怎么可能再免费?营业总是要赚钱啊。

金:你的户外广告的设计就是抄袭他(指金的老板)的,别不承认。

索尔(避而不谈):我作为一名律师,想有自己的工作室,这有错吗?

"想拥有自己的工作室"正是男主索尔的核心需求,接下来的剧情是索尔有了一个极好的广告策划文案,打开了局面,他的业务开始蒸蒸日上。

又如,在斯皮尔伯格导演的《辛德勒的名单》中,当妻子来到辛德勒蒸蒸日上的工厂时,二人有这样的对话:

辛德勒:我才知道为什么以前总是赚不到钱,现在知道了——

妻子:是运气?

辛德勒:是战争。

这点明了辛德勒的商业敏锐,为后面用自己赚的钱拯救犹太

人奠定了基础。

第四，好的对白常常具有传递潜台词的作用。角色的潜台词非常重要，能为后续的故事发展做铺垫。

潜台词暗示着人物真正的欲望、需求、目标、态度等。即便人物在语言上说了谎，身体语言和行为却会直指真相。因此，编剧不能简单地从对话的角度去考虑对白，更多的是思考人物的行为动作。特别是观众知晓一些角色不知道的秘密时，就是潜台词发挥最佳功效的时候。观众会根据人物的行为举止、所处情形等发展出自己对于潜台词的理解。

斯坦尼斯拉夫斯基认为，电影剧本的表面下藏着某种潜台词，有一系列的意图、感情和内心活动。潜台词是电影导演最有价值的工具之一，因为那就是他所导演的东西。

第五，对白应出自人物独有的生活和喜怒哀乐。例如，让科学家说话更科学化。美剧《生活大爆炸》里的几个毕业于理工大学的人物的对白不仅有趣，听上去头头是道，还彰显着他们的个性。

在充满人物对话的场景中，编剧要检索角色的台词风格是否前后一致，是否始终符合他们的背景定位（如成长背景和经济条件之类）。编剧还要常反问自己，通过对话能否令人分辨出是哪一个人物在说话。

例如，在美剧《破产姐妹》中，凯瑟琳是一个曾经拥有各种奢侈品（甚至一匹纯种马）的富家女，她说话的时候必然会带出某种高贵的气质，如类似"我的心情就像香奈儿新款包包一样，闪亮闪亮的"。因此，即便是凯瑟琳破产之后，她的语言风格也不会在一时之间快速地变化，编剧要注意情境变化导致的人物语言风格的

变化。

第六，对白的台词通常应当简短有力，过长的台词会影响演员的表演节奏。简单来看，编剧设计对白就是对疑问句、祈使句、陈述句和感叹句这四类语句进行编排，并且以疑问句、祈使句为主。疑问句、祈使句生动活泼，更有利于制造冲突，刻画人物心理，所以在对白中尽量多用；陈述句多用于旁白、心理描写、环境描写，设计对白时尽量少用。

## 第三节　对白的锤炼与设计

讲故事就是要从琐碎的日常生活中挖掘有意义、有情感的事件和角色，通过讲述谁、在哪里、发生了什么，建立生活的隐喻。同时，影视编剧还要有过硬的文学素养，能够将日常的语言化为具有表达性的对白，通过口语设计，即谁对谁说了什么，建立对话的隐喻。对白要刻画角色的声音和说话方式，还应体现出情节，增加趣味性。对于影视编剧而言，以下几种方式对设计有效的人物对白有帮助。

首先，编剧可以将自己想象成一名记者，从采访中获取经验。记者一般在采访时，会将与采访对象的对谈录音或重要的内容记录在笔记本上，方便采访结束后复盘整个对话，并从中提取重要的信息。通过这一过程，记者可以剔除意义不大的对话，压缩、精简对话的内容，找到对话的节奏，用最精练的文字凝聚最深刻的意义。编剧设计对白的工作与此同理，在这个过程中，编剧应当确定

角色的人物性格，根据其性格锤炼、设计他们应有的表达方式，每个人物的台词都应当有独属于其自身的节奏，以示区别，要避免人物的台词过于冗长，扰乱了信息传递的节奏。

其次，编剧应在写作剧本前为作品中的主要人物撰写人物小传，将自己代入剧情、角色，从不同视角，多方位、深层次地开发角色。例如，编剧可以问自己，作为创作者，自己希望这个角色具有怎样的突出特征；作为观众，他们想在屏幕上看到什么样的人物角色，以及他们会与哪类人物产生共鸣；作为剧中的角色，从人物 A（如儿子、妻子）的角度如何看待 B（如父亲）；等等。结束了上述各个层次的思考，编剧能够更清楚自己笔下的人物应当如何呈现，人物的性格也会更加具体。

最后，编剧不能只坐在屋里依靠笔头想象人物，还应当做一些实际调查。这一步可以避免人物失真，因为想象中的人物要借助日常生活的经验和行为模式来呈现，如果人物与日常生活脱节，便无法引发观众的共鸣。因此，编剧应当"走出去"，比如在塑造警察、工人、教师、医生等形象时，可以去派出所、工地、学校、医院走访，探究他们日常生活的细节。还要注意的是，有时故事题材涉及的人物职业具有特殊性或不是日常生活中大家熟知的类型，如法医、殡葬师等，这就需要编剧与有关的人物原型进行面对面的沟通，获取一手资料，深入地了解他们职业领域的专业知识、具体的工作内容等，不能单纯依靠从间接渠道获取的信息去塑造人物。

做好上述三个方面的前期工作之后，编剧就应当开始具体地考虑人物的台词，即谁在什么场合面对某一事件时会说些什么。这时就要考虑人物台词应具有的特性：其一，叙事性，即人物的台

词要有效地服务于叙事,在关键时刻推动故事的发展,既不重复表达信息,也不能遗漏对重要信息的揭示;其二,趣味性,即人物的台词不能过于生硬,在保证叙事的同时,还应具有一定的趣味性,吸引着观众看下去;其三,特殊性,即让某几个人物的台词风格明显地与其他人物不同,突出其独特性;其四,连贯性,即一个人物的台词风格应该是持续的、连贯的,当这一特性被打破时,必须有相应的故事情节作出解释,否则会令人感到突兀,不能无缘无故地改变人物的台词风格;其五,悬疑性,即在某些重要时刻让人物说出一些能令观众提高注意力的台词,最好的方式就是利用悬疑勾起他们的好奇心。

在一个优秀的影视剧剧本中,人物的台词应当是高度凝练的,即没有一句话是废话。同时,编剧应当丰富台词的层次,将上述几种属性穿插其中,让人物的每一句话都有其作用。

## 思考题

1. 找一部优秀电影的某部分对白,分析其是怎样呈现表达效果的。
2. 编剧设计人物的前期工作有哪些?
3. 挑选一个你喜欢的影视人物,分析其台词的特征。
4. 人物台词具有哪些特性?

# 第五章 结构与节奏

## 第一节 影视剧的结构与节奏

影视剧的结构、节奏与情节的设置、时空变化、拍摄手法、叙事顺序等息息相关,它决定了一部作品的整体风格。

### 一、影视剧结构的三种类型

研究影视剧的结构,就是研究情节编排的问题。更通俗地说,剧本结构是剧作者根据想要表现的内容和主题内涵,对一系列人物和事件以不同的轻重、主次顺序进行的合理的组织安排。借助这种结构,观众可以清晰地获知主要人物在何时、何地发生了何事,优秀的故事结构可以让观众在结束观看后体悟到一些超出事件本身的深刻含义。

从编剧的角度而言,剧本的结构涉及两个层次:一是情节,即作品中由人物与人物(包括环境)的各种关系组成的生活事件、矛盾冲突的发展过程;二是由一系列情节构成剧本的主体结构。前文提到,传统影视剧的结构通常由开端、发展、高潮、结局构成,而

好莱坞式的戏剧结构多采用三幕式。除了这两个类型,从叙事的角度出发,还有其他一些结构方式可供编剧借鉴。

第一种,线性结构。这种结构往往按照现实中的时间向度对情节进行组织和安排。使用此种结构的较为有名的电影为法国导演瓦尔达的《五至七时的克莱奥》,影片展示了巴黎一名美丽的女歌手克莱奥在某天下午5点到7点的行动轨迹。

第二种,非线性结构。这种结构下的故事发展时间不严格遵循现实的时间向度,往往通过时空跳跃、多线索并行等方式组织情节。例如,影片《生命之树》用梦幻般的意象来推进叙事和传达主题;《两杆大烟枪》将不同人物在同一时间段的行动交织在一起,展示了不同层次细节,观众通过快节奏的叙事在脑海中将完整的故事拼接出来,趣味性十足。此外,环形结构也属于非线性结构。

第三种,反线性结构。这种结构具有突出的创新性,可以说是对结构的弱化,即不强调人物、情节、叙事。这类作品也被称为散文电影、诗电影,代表作品有苏联的《战舰波将金号》《雁南飞》等,我国导演费穆的《小城之春》也属此类。

## 二、剪辑方式与叙事节奏息息相关

剪辑是通过组合镜头进行场面建构的过程,它决定了叙事的节奏。在结构安排上,影视编剧有必要了解富有成效的剪辑原理和方法。

从镜头的角度而言,长镜头指用比较长的时间(有时甚至长达数十分钟)对一个场景、一场戏进行连续拍摄,形成一个比较完整的镜头段落。这就意味着其中不需要任何形式的剪辑,其节奏也

相对缓慢。而时长较短的镜头(有时仅为1帧)往往需要借助连续性剪辑的方式加以衔接,达到叙事、刻画人物、展示场景等目的。连续性剪辑是最为常见的剪辑方式,通过对长度不等的镜头进行剪辑,可以形成张弛有度的叙事节奏。

在电影诞生初期,卢米埃尔兄弟拍摄的《工厂大门》《水浇园丁》等短片运用固定长镜头的拍摄方式,剪辑痕迹很少,主要突出的是纪实性。电影史上公认的第一部有剪辑的影片,是美国导演埃德温·鲍特在1903年拍摄的《一个美国消防员的生活》。马丁·斯科塞斯评价道:"埃德温·鲍特在《一个美国消防员的生活》中第一次运用交互剪接,而且通过交切两个彼此无关的镜头,给观众带来情感冲击。一个镜头是消防员驾着马车冲向火场,另一个镜头是远处的火灾,交互剪接这两个镜头就能体现它在情理上的冲击。"之后,剪辑不仅成为电影制作中的重要一环,还成为众多电影理论家关注、研究的重点。1923年,苏联电影理论家谢尔盖·爱森斯坦在杂志《左翼文艺战线》上发表文章《吸引力蒙太奇》(也译《杂耍蒙太奇》),最早提出了"蒙太奇"(montage,法语中原为建筑学用语,表示构成、装配),开创了蒙太奇理论,即通过镜头、场面、段落的分切与组接,对素材进行选择和取舍,以使表现内容主次分明,达到高度的概括和集中。例如,卓别林把工人群众赶进厂门的镜头与被驱赶的羊群的镜头衔接在一起,有类比的作用;普多夫金把春天冰河融化的镜头与工人示威游行的镜头衔接在一起,表示人们的反抗会迎来变革,代表着一种如春天般的新希望。爱森斯坦认为,将这类镜头衔接在一起时,其效果不是两数之和,而是两数之积。蒙太奇可以产生演员动作和摄影机动作之外的第三

种动作，从而影响影片的节奏，拓展影片的含义。

　　为了搞清楚蒙太奇的具体作用，库里肖夫从某一部影片中节选了苏联著名演员莫兹尤辛的几个特写镜头，它们都是静止的、没有任何表情的特写。随后，他将这些完全相同的特写与其他影片的小片段连接成三个组合：第一个组合是莫兹尤辛的特写镜头后紧接着一个桌上摆有一盘汤的镜头；第二个组合是莫兹尤辛的特写镜头与一个装着女尸的棺材的镜头紧紧相连；第三个组合是莫兹尤辛的特写镜头后紧接着一个小女孩摆弄玩具狗熊的镜头。当库里肖夫把这三种不同的组合放映给一些观众看的时候，效果是非常惊人的。观众对莫兹尤辛的表演大为赞赏：他们认为莫兹尤辛看着那盘在桌上没喝的汤时，表现出了沉思的心情；他们因为莫兹尤辛看着女尸那副沉重悲伤的面容而异常激动；他们还赞赏莫兹尤辛在观察女孩玩耍时的那种轻松愉快的微笑。但是，库里肖夫知道，在所有上述三个组合中，特写镜头中的脸都是完全一样的。这就揭示了蒙太奇的作用：造成电影情绪反应的并不是单个镜头的内容，而是几个画面之间的并列；单个镜头只不过是素材，只有应用了蒙太奇的创作才能被称为电影艺术。

　　根据《电影艺术词典》的定义，蒙太奇有三种基本的类型，即叙事蒙太奇、表现蒙太奇、理性蒙太奇。第一类是叙事手段，后两类主要用以表意。具体而言，叙事蒙太奇包含平行蒙太奇、交叉蒙太奇、重复蒙太奇、连续蒙太奇，表现蒙太奇包含抒情蒙太奇、心理蒙太奇、隐喻蒙太奇、对比蒙太奇，理性蒙太奇包含杂耍蒙太奇、反射蒙太奇、思想蒙太奇。编剧了解了蒙太奇发挥作用的原理之后，可以更好地思考在叙事、抒情、表意等方面如何设计剧本。

## 第二节　英雄目标段落的设计

本节将以埃德森在《故事策略：电影剧本必备的23个故事段落》一书中提出的英雄段落为主要的讨论内容，用具体的案例加以分析。埃德森指出，成功的影视剧本可以从整体上分解成20—23个英雄目标段落，一个英雄目标段落包含3—7页剧本或2—4个场景，其具体结构如下。

第一幕：由6个英雄目标段落构成，惊人的意外1出现在目标段落6；第二幕：分为前后两个部分，各包含6个英雄目标段落，中间点位于目标段落12；惊人的意外2发生在目标段落18（第二幕的结尾）；第三幕：包含2—5个英雄目标段落，此处将揭示结局。在单个目标段落中，如果主人公未出现在场景中，则该段落不能结束，直到主人公回归，并让观众看到他，获得有关新情况的信息。

埃德森的这一分析总结了众多影视作品的经验，大部分电影故事的结构都符合上述英雄目标段落的组合。从剧中人物的角度来看，故事的发展势必围绕着其从幼稚到成熟的发展过程。简而言之，影视故事就是主人公的情感之旅，他必须抵抗外力影响，从自身内部发生明显的转变，继而改变所处的环境——这与神话中英雄人物的成长经历类似。埃德森详细拆解了上述三幕的各个英雄目标段落的内容，具体如下。

英雄目标段落1应该包括：①呈现一部分主人公当前的日常生活；②给观众提供一个可以迅速对主人公产生好感的理由（即便

他是非传统意义上的英雄);③初次使用主人公的个人感情保护壳;④当主人公追求某个积极目标时,某种危险或不公平的伤害出现;⑤建立主人公对日常生活现状的不满情绪。举例而言,《我不是药神》的目标段落1传递了如下信息:男主人公程勇经营了一家小型保健品药店(谋生方式);程勇的生活状况是,与妻子离婚,膝下有一子,自己的父亲因病住院,需要他提供情感和物质上的双重支持;程勇经济状况窘迫,并为此感到烦躁。这些信息展示出程勇富有孝心的一面,为他在观众面前赢得了好感。又如,韩国电影《寄生虫》的目标段落1传递了如下信息:男主人公基宇一家的生活窘迫,"蜗居"在一所类似半地下室的房屋中,整体的生活环境很差;基宇多次尝试考大学,但屡试屡败;妹妹在美术设计方面有一些天赋,但因为家里的经济条件很差,无法承担深造的学费;基宇的父母通过零星的手工活赚取一些微薄的收入,勉强维持家用。这些信息都为主人公日后冒险进入富豪家中做好了铺垫。

英雄目标段落2应该包括:①故事的总体冲突出现;②引发新的事件;③第一次呈现由过往创伤而引起的主人公的内心痛楚。在《我不是药神》中,目标段落2展示了程勇的儿子要跟随继父出国生活,自己将在很长一段时间内无法见到儿子,继而联想到自己窘迫的经济条件,产生了深深的愧疚感和无力感。他一方面觉得受前妻压制,另一方面在前妻现任丈夫面前也抬不起头,相当挫败。在《寄生虫》的目标段落2中,基宇的同学请他替自己去帮一位富人家的女儿补课,并调侃地送给他一块石头,寓意"攀上富贵的垫脚石"。在这里,没有考上大学的失落加上家境贫寒的苦楚一起冲击着基宇。

英雄目标段落3应该包括：①主人公面临着某种风险；②出现新的情节，人物在其中得到锻炼或提升；③故事的节奏加快；④爱恋对象人物首次出现，或者已经出现的人物展示出挑战主人公情感的爱情功能；⑤针对主人公的某种陷阱已经开始酝酿。一般而言，段落2中会有一个激励事件引领主人公走入一个新的领域或有一个新的选择。比如，《我不是药神》里的程勇偶然发现倒卖药物可以赚钱，《寄生虫》里的男主人公基宇通过制作假文凭给富人家庭的女孩做家教。在这些表象的背后，实际上都有风险（陷阱）：程勇倒卖药物是违反法律的，属于犯罪行为；基宇的假文凭随时都有可能被拆穿，继而陷入纠纷。

英雄目标段落4应该包括：①主人公与新的人物拓展了关系；②导师、爱恋对象或伙伴第一次出现；③当主人公在追求他的目标时，故事情节加快；④主人公被迫冒险一搏；⑤主人公踏入陷阱。当主人公不得不面临利害冲突时，他一定会根据目标任务的风险程度作出决定。比如，《我不是药神》中，程勇与"病友"的关系得到了进一步发展，除了赚钱，程勇发现了这些病患作为普通人的一面，所以最后深知倒卖药物违法，并且警察已经开始调查此事的时候，他还是决定要帮助他们。

英雄目标段落5应该包括：①主人公的渴望得到揭示，为实现目标提供个人情感动机；②向主人公直接展现对手的力量；③主人公对新的冒险感到迟疑，也可能直接拒绝了此次冒险；④主人公踏入之前的陷阱（如果在段落4没有落入陷阱的话）。比如，在《寄生虫》中，基宇看到朴家的女主人单纯善良，便通过谎言将自己在艺术方面有天赋的妹妹推荐给她的孩子做艺术辅导，继而又让自己

的父亲成为朴家的司机,妈妈成为朴家的管家。这样一来,原管家面临被驱逐的风险(对手),准备与基宇一家展开争夺。

英雄目标段落6应该包括:①主人公掉入陷阱后面临困境;②惊人的意外1出现;③故事的主要情节线和主人公追求的特定目标变得更加清晰。通常而言,观众喜欢看有关主角身份来历的故事,只要这部分的情节叙事风格突出,有呈现必要,可适当增加相关的内容。比如,在《寄生虫》的目标段落6中,基宇推荐自己的妹妹到朴家应聘艺术辅导老师时,她一眼便看破朴家小儿子想要通过画作表达的内容,因为她碰巧读过美术心理学相关的论文(惊人意外1),她的分析得到了朴太太的认可,得到了这份难得的工作。这里也间接地揭示了朴家小儿子的性格特征,以及家人对儿子状态的担忧。

以上就是第一幕通常包含的6个英雄目标段落。这一部分揭示了故事发生的场地、人物性格和由此产生的一系列初始事件,让观众了解故事的整体背景。

英雄目标段落7应该包括:①主人公绞尽脑汁地寻找对策,以独立应对或与他人合作解决难题;②主人公面临特定的情节目标(重要情节点),并对此有所努力或挣扎;③主人公的内心冲突得以呈现;④故事的重要主题浮出水面;⑤新的人物靠近主人公,主人公进入分辨敌友的过程。例如,在《寄生虫》中,基宇获得了朴家大女儿的好感,对自己有了一定的信心,幻想自己能够真的与她走到一起,跨越到富人阶层。

英雄目标段落8应该包括:①对手的力量得到展示;②主人公面对的风险增加;③主人公经过准备或训练掌握了一定的应对技

能；④主人公已经确认谁是敌人、谁是盟友；⑤主人公与亲近者之间的言语表达出他内心的情感问题。通常而言，目标段落8会展现人物成长的第一步，当然也可以出现在段落7—10中的任意一部分。比如，在《寄生虫》中，基宇的父亲借助儿女的力量获得了朴家司机的职位，但朴社长心思缜密，利用各种方式考验基宇的父亲，并对基宇父亲谈论的关于是否爱自己妻子的私人话题感到厌烦（朴社长认为此举有越界之嫌，即他是老板，基宇的父亲只是雇员，没有资格与自己讨论这类话题）。

  英雄目标段落9应该包括：①加强故事紧张程度和提升故事节奏的力量开始迸发，展示人物强烈情感的时刻出现；②主人公展现出自身的能力；③主人公冒险一搏，结果事与愿违；④主人公考虑放弃。例如，在《寄生虫》中，朴家原来的女管家对桃子皮上的毛过敏，基宇一家趁其不备，让管家接触了过敏原，她当即哮喘发作。女主人以为管家患有传染病，便辞退了她。

  英雄目标段落10应该包括：①主人公遭受挫折的打击；②主人公向新的导师请教；③一个出人意料的行动障碍突然出现；④主人公没有出现的次要场景展开。比如，在《寄生虫》中，原来的女管家被基宇一家算计，不得不离开朴家，但不为人知的是，她早就将自己那个为躲避高利贷而四处逃窜的丈夫藏在了朴家的地下室。

  英雄目标段落11应该包括：①主人公接近对手的权力中心；②双方的冲突激化；③主人公与对手（或其代理人）的矛盾爆发；④故事的风险性和急迫感猛烈攀升；⑤导师为其中一方提供最后的建议。例如，在《寄生虫》中，基宇母亲成为朴家新的管家之后，一家人变得肆无忌惮，当朴家人外出时，全家便在别墅中为所欲

为。这一切都被原来的女管家用手机拍摄了下来,并扬言要发送给朴社长。此时,基宇一家开始奋力地抢夺手机(在激烈的争夺中,基宇母亲一脚将女管家从楼梯踹下去),而外出的朴社长一家也因突然的暴雨决定回家。此时,三方人物即将同时登场,他们之间的角力会极大地吸引观众的好奇心。

英雄目标段落12应该包括:①主人公走到十字路口,一旦作出选择便再无退路;②主人公的成长历程进入第二阶段,他开始直面障碍,解决自我目标实现过程中的冲突;③恋人第一次与主人公确立关系(通过接吻等方式)或主人公与同伴正式结成盟友;④叙事的基调和风格与其他部分有明显的差异;⑤新的故事高潮即将出现;⑥主人公在事实上或象征性地卸下伪装,展现自己真实的内心;⑦用事实或象征意义上的死亡或重生来表现主人公从幼稚到成熟的性格成长。例如,在《寄生虫》中,基宇一家通过打斗合力制服了扬言要揭发他们的女管家。之后,叛逆的朴家大女儿向基宇表明爱意,并主动亲吻了基宇。

上述内容是第二幕的前半部分,整个故事通常会在目标段落12达到整体上的中间点,即故事的核心冲突将正式展开。

英雄目标段落13应该包括:①主人公受挫后重拾勇气,向前挺进;②一个新的难题出现在主人公面前;③主人公再次利用已遭破坏的保护机制或内心情感保护壳进行自我鼓励;④主人公与对手之间的冲突已经相当激烈,同时出现了一些不利于自己的证据。例如,《寄生虫》中连夜从别墅中逃窜出来的基宇一家回到自己的家,而房子被大雨淹了,已经无法住人。

英雄目标段落14应该包括:①故事节奏略微缓和,为主人公

提供一个沉思的时刻;②爱恋对象、伙伴或主人公自身揭示出主人公自己不愿面对的内心冲突;③一个挑战主人公的新想法出现;④重要的新想法为主人公在目标段落 15 中的行动做铺垫。例如,《寄生虫》中基宇一家面对被暴雨冲垮的房屋感到十分沮丧,不得不到当地体育馆的临时救助场地躲避。曾经在别墅中的"快乐生活"历历在目,基宇一家自然心中相当不快。

  英雄目标段落 15 应该包括:①主人公行动中迸发出的能量再次使故事情节激烈起来;②主人公面对胜利的假象,感到自己与对手不相上下,但他的终极目标仍看上去遥不可及;③主人公短暂的安全感转瞬即逝;④牢固的感情关系激励主人公发起行动。例如,在《寄生虫》中,朴社长一家举办了一场盛大的生日宴为儿子庆生,邀请众多有头有脸的人物到自己家里。在这个段落,女管家和她丈夫是巨大的不确定因素,所以基宇准备与他们进行谈判(或者说"解决"二人)。基宇拿起一块石头,却不知当时跌落的女管家因失血过多早已身亡,她的丈夫发疯般地抢走了基宇手中的石头,并将他砸晕。

  英雄目标段落 16 应该包括:①段落 15 释放的喜剧能量持续攀升,增加了冲突的强度;②主人公对自己的能力和判断力信心满满,并重新追逐内心的终极目标;③主人公的行动拓展了故事冲突的视角;④主人公的成长到达第三阶段,同时他战胜了自己的内心冲突。例如,在《寄生虫》中,庆生宴会上,朴家大女儿将在与女管家丈夫对峙时被砸晕的基宇从地下室背了上来,女管家的丈夫也抢了一把水果刀,冲出了别墅。

  英雄目标段落 17 应该包括:①为主人公与对手(或其代理人)

在第二幕的对决做好准备;②对手的力量和主人公的个人能力得到再一次证明;③新的冲突即将爆发,致命的危险步步逼近;④主人公的勇气爆发,用行动战胜内心的冲突。例如,在《寄生虫》中,宴会上聚集了所有与故事有关的人:朴社长一家、基宇一家和女管家的丈夫。当前的状况是,朴社长对女管家的丈夫藏匿在自家地下室的事一无所知(也不知道女管家之死),而女管家的丈夫知晓基宇一家的所作所为,他们(女管家丈夫和基宇一家)的秘密即将公之于众。

英雄目标段落 18 应该包括:①出现一个(相比于常规段落)时长较长的故事段落;②第二幕的故事高潮出现,主人公与对手的冲突全面爆发(但仍未解决故事的核心问题);③主人公展现得到成长后的新自我;④主人公认为自己战胜了内心的冲突;⑤惊人的意外 2 给故事发展带来巨大反转(通常是消极方面的);⑥在属性为浪漫喜剧的影视作品中,人物感情中的核心谎言或欺骗通常会在意外 2 中得到揭露。例如,在《寄生虫》中的段落 18 中,女管家的丈夫举着刀冲出地下室,他因为背负巨额高利贷而感到生活无望,基宇一家的挑衅更是让他彻底崩溃。此时,本该欢乐的生日宴会一团乱,女管家的丈夫挥刀刺伤了基宇的妹妹(最终因失血过多当场死亡),朴家小儿子因恐慌而突然昏了过去。面对此景,朴社长为救自己的儿子命令基宇父亲开车去医院,但社长颐指气使的态度和自己女儿的死亡都让基宇的父亲在屈辱中爆发出愤怒——他先杀了女管家的丈夫,随后又挥刀捅向朴社长。

这部分具体分析了第二幕的英雄目标段落构成。至此,整个故事的主要发展脉络已经相当清晰,人物及各方势力的矛盾情况

也得到了更大程度的展现。观众观看到此处,心中已经对故事的结局有了一个大致的推测。

在接下来的第三幕中,涉及以下几个戏剧需要:第一,主人公必须自己走向结局;第二,主人公在第二幕中不断追求的目标因意外 2 而被摧毁(自己的方法行不通),所以必须在第三幕中用新的方式(往往是即兴的、偶然的)解决问题;第三,要解决来自关键次要情节的问题;第四,结局必须能在各方面达到新的平衡,结束整个剧本。一般而言,第三幕包含 2—5 个英雄目标段落,比较常见的是 3 个目标段落。

首先,当第三幕只有 2 个英雄目标段落时,目标段落 19 应包含直接与结局相关的必要场景,目标段落 20 应展示结局。在这种情况下,意外 2 极有可能引发剧情反转,并且通常为积极的。

其次,当第三幕由 3 个英雄目标段落构成时,意味着意外 2 带来的剧情起伏是消极的,主人公要在英雄目标段落 19 重整旗鼓、理清思路,短暂地回到自我保护的环境中,并在这时发现逃避已没有作用。在英雄目标段落 20 中,主人公重新行动,展开某些前面未解决的次要情节,最终在段落 21 迎接自己的结局。例如,《寄生虫》的第三幕就包含 3 个英雄目标段落:在目标段落 19 中,生日宴会中有宾客报了警,警察出动,基宇父亲在慌乱中逃脱了,而基宇和母亲被捕入狱;在目标段落 20 中,基宇和母亲出狱,但始终没有父亲的音讯,基宇一直在寻找,并时刻关注朴社长一家;在目标段落 21 中,基宇发现父亲躲在女管家丈夫曾经藏匿的地下室,并利用摩尔斯电码,通过灯光的闪烁向基宇传达了信息,基宇则下定决心要想办法解救父亲。

再次，当第三幕由 4 个英雄目标段落构成时，意味着还有一些次要情节需要展开，补充主线叙事，甚至要展现一些全新的人物（及其与其他人物的关系）、场景，以将故事引导至最后的结局。

最后，第三幕通常由 5 个英雄目标段落构成，这种设计能够最大程度地调动前面所有的情节，并在较为充足的叙事时间中向观众传递整个故事的最终章。

### 思考题

1. 影视剧的结构指什么？
2. 试讨论 20—23 个英雄目标段落的适用范围？
3. 选择一部你喜欢的影视作品，分析它具体包含几个英雄段落。

# 主要参考文献

1. [美]悉德·菲尔德:《电影剧作者疑难问题解决指南:如何去认识、鉴别和确定电影剧本写作中的问题》,钟大丰、鲍玉珩译,中国电影出版社2001年版。
2. 桂青山:《影视剧本创作教程》(第4版),北京师范大学出版社2016年版。
3. [美]悉德·菲尔德:《电影剧本写作基础》(修订版),钟大丰、鲍玉珩译,世界图书出版公司2012年版。
4. 梅峰:《编剧的自修课:解读美国电影剧作》,北京联合出版公司2016年版。
5. 王迪、黄式宪、刘一兵等:《电影剧作概论》,中国电影出版社1997年版。
6. 程樯:《电视剧攻略》,中国传媒大学出版社2016年版。
7. 倪学礼:《电视剧剧作人物论》,中国广播电视出版社2005年版。
8. [美]丹·奥班农:《剧本结构设计》,高远译,北京联合出版公司2015年版。

9. [美]大卫·霍华德、爱德华·马布利:《基本剧作法》,钟大丰、张正译,北京联合出版公司 2017 年版。

10. [美]路易斯·贾内梯:《认识电影》(插图第 11 版),焦雄屏译,世界图书出版公司 2007 年版。

11. 夏衍:《写电影剧本的几个问题》,复旦大学出版社 2004 年版。

12. [美]罗伯特·麦基:《故事:材质、结构、风格和银幕剧作的原理》,周铁东译,中国电影出版社 2001 年版。

13. [美]维基·金:《21 天搞定电影剧本》,周舟译,世界图书出版公司 2010 年版。

14. [美]温迪·简·汉森:《编剧:步步为营》,郝哲、柳青译,江苏教育出版社 2006 年版。

15. 张觉明:《实用电影编剧》,中国电影出版社 2008 年版。

16. [日]新藤兼人:《电影剧本的结构》,钱端义、吴代尧译,中国电影出版社 1984 年版。

17. 刘一兵:《电影剧作观念》,中国电影出版社 2006 年版。

18. [美]布莱克·斯奈德:《救猫咪:电影编剧宝典》,王旭锋译,浙江大学出版社 2011 年版。

19. [古希腊]亚里士多德:《诗学》,商务印书馆 1996 年版。

20. [美]理查德·沃尔特:《剧本:影视写作的艺术、技巧和商业运作》,杨劲桦译,天津人民出版社 2017 年版。

21. [美]肯·丹西格:《导演思维》(修订版),吉晓倩译,文化发展出版社 2019 年版。

22. [苏联]B. 普多夫金:《论电影的编剧、导演和演员》,何力译,中国电影出版社 1980 年版。

23. [美]詹尼弗·范茜秋:《电影化叙事:电影人必须了解的100个最有力的电影手法》,王旭锋译,广西师范大学出版社2009年版。

24. 周涌、何佳:《影视剧作艺术教程》(第2版),中国传媒大学2012年版。

25. [美]克莉丝汀·汤普森:《好莱坞怎样讲故事:新好莱坞叙事技巧探索》,李燕、李慧译,新星出版社2009年版。

26. [美]埃里克·埃德森:《故事策略:电影剧本必备的23个故事段落》,徐晶晶译,人民邮电出版社2013年版。

27. 芦苇、王天兵:《电影编剧的秘密》,上海交通大学出版社2013年版。

28. [美]帕梅拉·道格拉斯:《美剧编剧策略:职业编剧的成功之道》(第3版),徐晶晶译,人民邮电出版社2016年版。

29. [美]悉德·菲尔德:《电影剧作问题攻略》(修订本),钟大丰、鲍玉珩译,北京联合出版公司2016年版。

30. [美]威廉·尹迪克:《编剧心理学:在剧本中构建冲突》,井迎兆译,北京联合出版公司2014年版。

31. [美]琳达·西格:《编剧"点金术":剧本写作与修改指南》(第3版),曹怡平译,北京联合出版公司2015年版。

32. [美]保罗·齐特里克:《好剧本是改出来的》,周舟译,北京联合出版公司2016年版。

33. [美]约瑟夫·坎贝尔:《千面英雄》,黄珏苹译,浙江人民出版社2016年版。

34. [美]肯·丹西格、杰夫·拉什:《超越套路的剧作法》(修订

版),易智言等译,北京联合出版公司 2016 年版。

35. [美]拉约什·埃格里:《编剧的艺术》,高远译,北京联合出版公司 2013 年版。

36. [美]维多利亚·林恩·施密特:《经典人物原型 45 种:创造独特角色的神话模型》(第 3 版),吴振寅译,中国人民大学出版社 2014 年版。

37. [美]罗伯特·麦基:《对白:文字、舞台、银幕的言语行为艺术》,焦雄屏译,天津人民出版社 2017 年版。

38. [美]斯坦利·D. 威廉斯:《故事的道德前提:怎样掌控电影口碑与票房》,何珊珊译,北京联合出版公司 2013 年版。

39. [美]威廉·M. 埃克斯:《你的剧本逊毙了!:100 个化腐朽为神奇的对策》,周舟译,北京联合出版公司 2016 年版。

40. [美]尼尔·D. 克思:《编剧的核心技巧》(修订版),廖澹苍译,北京联合出版公司 2016 年版。

41. [美]杰里米·鲁滨逊·汤姆·蒙戈万:《打草稿:编剧思维训练表》,曹琳琪译,北京联合出版公司 2016 年版。

42. [美]朱迪丝·韦斯顿:《如何指导演员:导演的必修课》,夏明译,北京联合出版公司 2016 年版。

图书在版编目(CIP)数据

影视剧本创作教程/郭海燕编著.—上海:复旦大学出版社,2023.12(2024.12重印)
ISBN 978-7-309-16484-8

Ⅰ.①影… Ⅱ.①郭… Ⅲ.①电影编剧-高等学校-教材②电视剧-编剧-高等学校-教材 Ⅳ.①I053.5

中国国家版本馆 CIP 数据核字(2023)第 210496 号

影视剧本创作教程
YINGSHI JUBEN CHUANGZUO JIAOCHENG
郭海燕 编著
责任编辑/刘 畅

复旦大学出版社有限公司出版发行
上海市国权路 579 号 邮编:200433
网址:fupnet@fudanpress.com http://www.fudanpress.com
门市零售:86-21-65102580 团体订购:86-21-65104505
出版部电话:86-21-65642845
江苏凤凰数码印务有限公司

开本 890 毫米×1240 毫米 1/32 印张 5.375 字数 116 千字
2024 年 12 月第 1 版第 3 次印刷

ISBN 978-7-309-16484-8/I·1371
定价:45.00 元

如有印装质量问题,请向复旦大学出版社有限公司出版部调换。
版权所有 侵权必究